色鉛筆 的 貓咪彩繪

朗蘇 編著　　陳聆慧 校審

新一代圖書有限公司

國家圖書館出版品預行編目(CIP)資料

色鉛筆的貓咪彩繪 / 朗蘇編著. -- 初版. -- 新北市：
　新一代圖書, 2015.03
　　面；　　公分

　ISBN 978-986-6142-55-0(平裝)

　1.鉛筆畫 2.動物畫 3.繪畫技法

948.2　　　　　　　　　　　　　　104000865

色鉛筆的貓咪彩繪

作　　者：朗蘇 編著
發 行 人：顏士傑
校　　審：陳聆慧
編輯顧問：林行健
資深顧問：陳寬祐
資深顧問：朱炳樹
出 版 者：新一代圖書有限公司
　　　　　新北市中和區中正路908號B1
電　　話：(02)2226-3121
傳　　真：(02)2226-3123
經 銷 商：北星文化事業有限公司
　　　　　新北市永和區中正路456號B1
電　　話：(02)2922-9000
傳　　真：(02)2922-9041
印　　刷：五洲彩色製版印刷股份有限公司
郵政劃撥：50078231新一代圖書有限公司
定　　價：360元

前　言

　　這是一本以賣萌小貓咪為主題的色鉛筆繪畫書，書中描繪了不同動作、不同種類的小貓咪。本書非常有趣，可以增加讀者對小貓咪的喜愛之情，不僅有詳細的繪畫過程，還有色鉛筆技法的詳細講解。貓咪的每一個瞬間都有牠的可愛之處，如果你家也有可愛的小貓咪，那就不要猶豫，趕緊給牠們留下寶貴的瞬間吧。

導　讀

步驟插圖

技法講解

步驟講解

一級標題

章首頁插圖

二級標題

小標題

正文插圖

正文

重點講解

小插圖

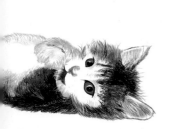
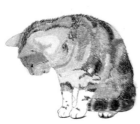
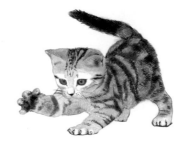
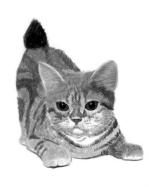

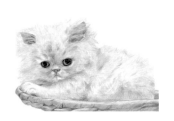 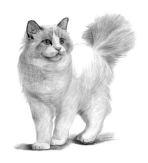 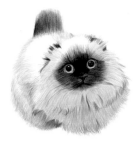

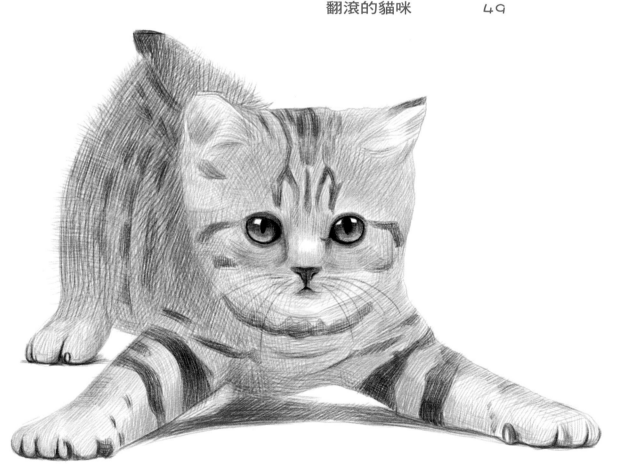

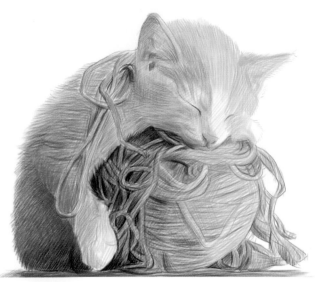

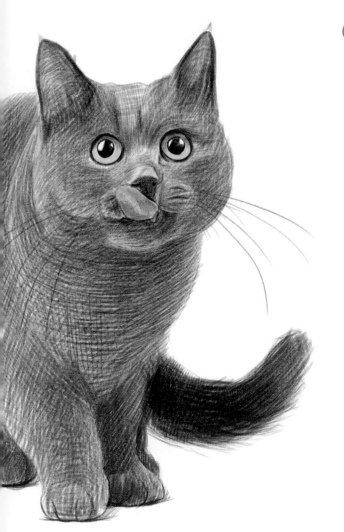
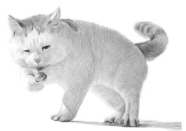

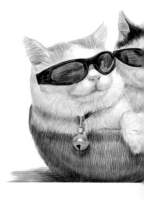

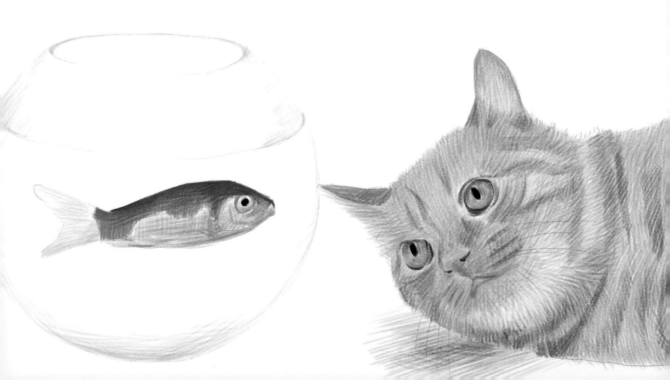

貓咪學名 Felis domestica。 哺乳綱，食肉目，貓科。 趾底有脂肪肉墊，因而行走無聲。性馴良。行動敏捷，善跳躍。喜捕食鼠類，有時也捕食蛙、蛇等。品種很多。歐洲家貓起源於非洲的山貓（F.ocreata），亞洲家貓一般認為起源於印度的沙漠貓（F.ornata）。

第一章 那些畫貓咪之前你一定想要瞭解的

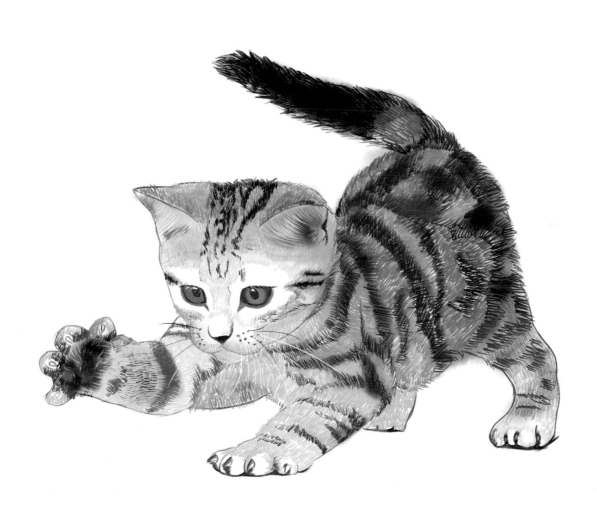

1. 繪畫工具的選擇

① 色鉛筆 　色鉛筆的種類比較多，有水溶性和油性色鉛筆之分、硬質與軟質色鉛筆之分和淡色與深色色鉛筆之分。淡色色鉛筆的筆芯較硬，深色或鮮艷色的較軟，這是因為筆中媒介物含量的關係。試試接近白色的粉紅色吧，你就能發覺它比鮮艷的粉紅色的筆芯硬多了。此外，市面上的色鉛筆品牌也很多，可根據自己的需要去選擇色鉛筆的品牌和種類。

筆的筆身上，一般都會有色號，
水溶性為 4 開頭，油性為 3 開頭

水溶性色鉛筆會有這種毛筆
樣式的標誌符號

② 橡皮 　畫色鉛筆畫時，橡皮也是必備的繪畫工具。橡皮的種類和品牌也很多，這裡我們選擇普通的橡皮就可以了。

③ 削鉛筆器

④ 鉛筆

　鉛筆是畫線稿的必備工具，買普通鉛筆或自動鉛筆都行。

削鉛筆器主要有兩種：一種是美工刀，另一種是手動式削筆器。可根據自己的喜好選擇。

⑤ 紙和速寫本

　畫畫用的紙，我們可以用影印紙，也可以用速寫本，只要能畫畫的紙就行，沒有太多要求。

2. 一起來瞭解貓咪

貓的名片

脊索動物門
哺乳綱
食肉目

　　分布於全世界的貓已經被人類馴化了
3500 年（但未像狗一樣完全被馴化）。現在，
貓成為全世界家庭中極為常見的寵物。研究錶
明，貓如果不吃老鼠，夜視能力就會有所下降。
德國海德堡大學有一項研究稱老鼠體內有一種
牛黃酸物質，可以增強生物的夜視能力，而貓
體內不能自己合成該物質，只能通過吃老鼠來
補充。

1 貓的訓練

貓的訓練要從幼時抓起，
先要摸清貓咪的脾氣，
然後根據需要選擇不同的方式來
進行訓練。
以下幾種方式可供選用：
強迫、誘導、獎勵、懲罰

怎麼這麼好玩呀！

2 貓的習性

貓非常老實，忍耐力極強，
容易和人親近，
好玩，對主人忠誠。
因為牠愛出汗，
所以飼養時要注意定期給牠洗澡。

3 家裡新來的貓

在新貓來家前，要把有危險的物品挪到貓夠不著的
地方。
不要讓貓碰到爐架。或者在爐邊安裝護欄。
值錢的、易碎的擺設品要放在貓夠不到的地方。
凡是垃圾廢物，千萬別讓貓碰到。

4 家貓的由來

貓科動物大約有35種，家貓主要是由非洲野貓進化
而來的。貓科動物幾乎生活在世界各地，從熱帶雨
林到沙漠再到西伯利亞的冰天雪地，都是牠們的家
園。

3. 毛髮的畫法

① 蓬鬆的長絨毛

這種毛髮比較長，也比較絨，我們在表現的時候要用鉛筆畫出流暢的長毛，再用橡皮擦擦，給人一種模糊的線條感。

② 長而捲曲的毛

這種毛髮比較好把握，只要用力畫出長而捲曲的毛髮就可以，注意線條一定要排列整齊。

③ 短且貼身的毛

先選好色鉛筆，然後斜著拿起色鉛筆在紙上排線，注意線條應比較短且密集，接著一層層加重顏色。這就是短毛的表現方法。

④ 中短絨毛

中短絨毛在刻畫的時候，線條一定要排列整齊，刻畫好了之後，用橡皮擦擦毛髮的中間部分。這就是中短絨毛的模糊畫法。

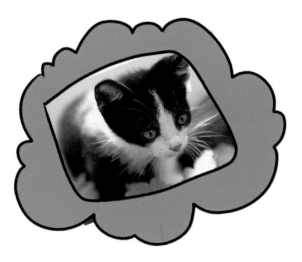

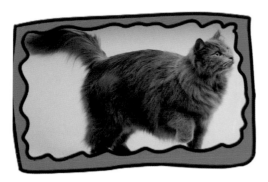

5 柔順的直毛

畫柔順的直毛的時候一定要順著毛髮的生長方向排線,注意線條一定要流暢。

6 黑灰長毛

這種毛髮在刻畫的時候一定要間隔著排線,這樣顏色就能刻畫得比較均勻。

7 短絨毛

短絨毛比較好表現,先畫出短而整齊的毛髮,然後再用橡皮擦擦,模糊線條,特別是毛尖部分要更模糊,這樣毛的特徵就表現到位了。

8 硬短毛

刻畫硬短毛的時候,注意線條不要出現筆鋒,也就是線條要短而粗。

4. 五官和肢體的畫法

1 **眼睛**　刻畫眼睛的時候，外形要刻畫準確，然後刻畫眼球。眼球的顏色變化比較多，要仔細刻畫。

2 **耳朵**　先刻畫出耳朵的外形，然後再刻畫出耳朵毛髮顏色的變化，耳輪邊緣線的虛實要處理到位。

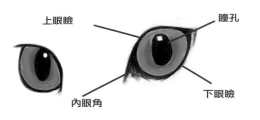

上眼瞼　瞳孔
內眼角　下眼瞼

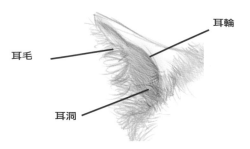

耳輪
耳毛
耳洞

3 **鼻子和嘴巴**　貓咪的鼻子是呈弧線形的三角狀，注意顏色不能太深，筆觸要柔和一些。嘴巴略微張開，色調要重一些，才能用高光凸顯出牙齒的尖銳。

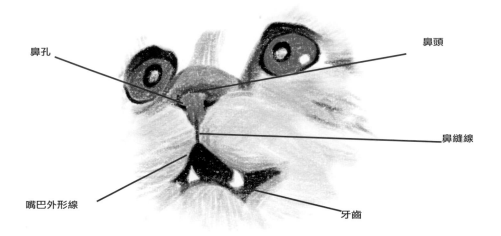

鼻孔
鼻頭
鼻縫線
嘴巴外形線
牙齒

4 **前肢**　黑白顏色的貓咪，前肢刻畫起來比較簡單，首先將外形刻畫準確，然後繪製出立體感，最後刻畫出上面的黑斑。

5 **尾巴**　長毛的尾巴在刻畫的時候，要把握好尾巴的動態，然後仔細刻畫尾巴上面的毛髮。

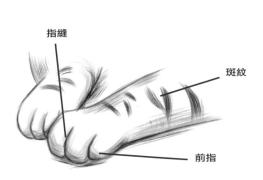

指縫
斑紋
前指

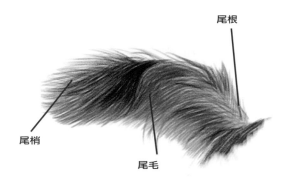

尾根
尾梢
尾毛

5. 貓咪的不同動態

　　貓咪特別機智靈活，所以牠在生活中的動作也特別多，有的動作非常可愛。下面我們一起來看看幾個可愛的小傢伙，牠們有著不同的長相、性格和愛好。

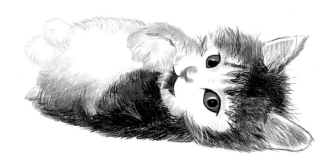

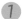 淘淘

年齡：4 個月
性格：活潑好動，比較貪玩
愛好：特別喜歡唱歌
最喜愛的人：牠的小主人

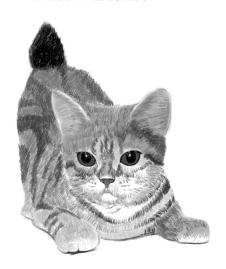

② 豆豆

年齡：3 個月
性格：比較文靜的一個 "小姑娘"
愛好：喜歡觀察周圍的事物，還喜歡玩毛線團
最喜愛的人：牠的小伙伴（和牠一樣大的小黑貓）

③ 牛奶

年齡：2 個月
性格：中性（稍稍有點好動）
愛好：喜歡捉蚊子，喜歡跟小昆蟲玩
最喜愛的人：牠的主人（一個 25 歲的時尚女孩）

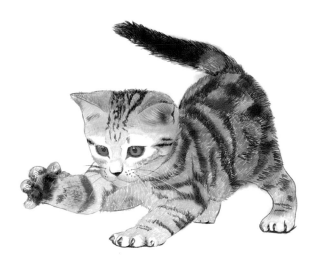

④ 樂樂

年齡：6 個月
性格：一個內向的 "小伙子"
愛好：喜歡沉思，愛學習（特別是算術）
最喜愛的人：牠的老主人（65 歲的老太太）

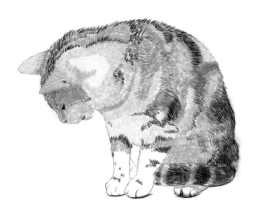

6. 貓咪繪畫小練習

瞭解了這麼多貓咪的特點，你是不是很想養一隻？不要著急，我們先深入地再瞭解一番，然後在領養一隻可愛的小貓咪吧！把牠們生活中有趣的事情都記錄下來。

1. 先勾畫出小貓咪的外形線條，注意五官要仔細刻畫。

499
黑色

476
赭石色

2. 接著給小貓咪頭部的毛髮上色，注意黑色毛髮的刻畫區域要把握好。

416
深紅色

415
橘色

3. 接下來給貓咪胸前的毛髮上色，注意要順著毛髮的生長方向排線。

4. 然後加重頭部的毛髮顏色，注意不要忘記給紅紅的鼻頭上色。

5. 繼續深入刻畫貓咪的五官和毛髮的顏色。

6. 最後加重身體的毛髮顏色，注意毛髮的質感要刻畫到位。

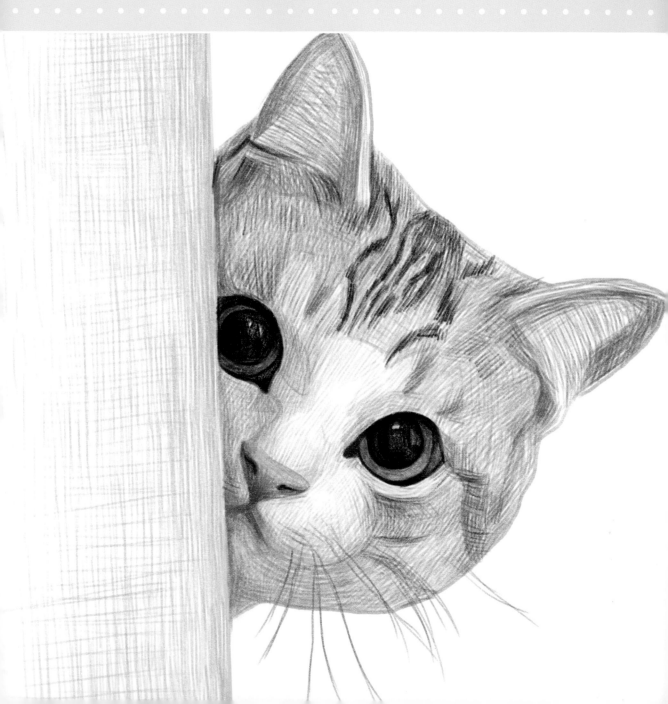

仰望星空

　　牠是那麼有趣，大大的腦袋仰望著遠方的天空，眼珠一動不動地看著，好像在數夜空中的繁星，這就是我最喜歡的貓咪——牛奶。

01　仰望的動態

畫出貓咪正在仰望夜空繁星的動態。注意：開始勾畫線條的時候不能畫得太寫實。

02　勾勒外形

在動態線上繼續勾勒小貓咪的外形輪廓。

03　五官

在五官的位置線上仔細勾畫五官的外形。

04　鬍鬚和毛髮

擦掉打稿線條，然後準確地刻畫出貓咪的外形，然後刻畫出貓咪身上的細節部分　特別是貓咪的鬍鬚和胸前的毛髮。

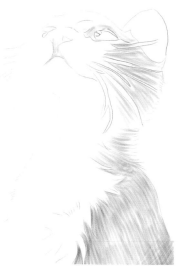

496
暖灰色

495
暖灰色

05　從暗面開始上色

外形勾畫好了，然後從暗面開始拉開顏色的層次關係。

06　加重體毛顏色

選用青灰色和黑色的色鉛筆順著毛髮的生長方向加重顏色，注意顏色層次關係要拉開。

07　細節勾畫

五官和毛髮是這幅畫的繪製重點。先削好鉛筆，仔細勾畫白毛邊緣處的毛髮，再勾畫眼睛的細節。

08　仔細觀察

仔細觀察，對重點毛髮要反覆勾畫。

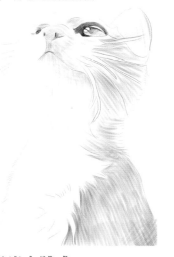

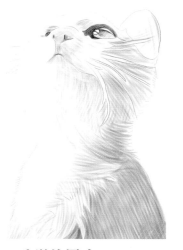

499
黑色

448
青灰色

09　刻畫出立體感

把五官細節刻畫出來，然後加重暗面毛髮，刻畫出貓咪的立體感。

10　毛髮的層次

立體感出來了，下面仔細繪製毛髮的顏色關係，豐富畫面的細節。

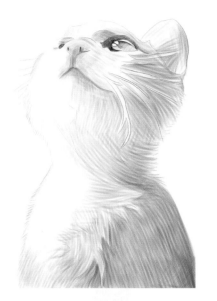

11　整體繪製細節

先勾畫出貓咪從頭部到身體的所有細節，然後慢慢上顏色。

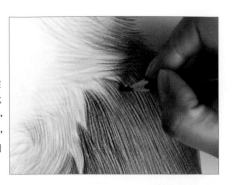

　　背上的毛髮顏色特別重，我們在刻畫的時候，要慢慢排線上色，線條要朝著一個方向排列整齊。

12　仔細刻畫頭部

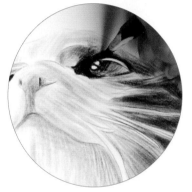

眼睛的細節不能忽略，要仔細刻畫眼睛的特點。

　　一根根地繪製毛髮，畫面就會顯得特別整齊。

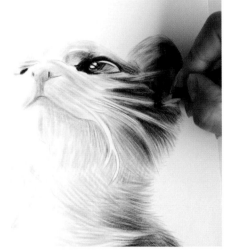

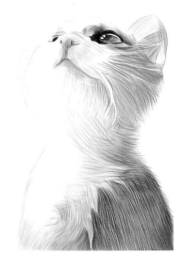

13　調整畫面

畫到這一步，下面要仔細觀察，看哪裡沒有刻畫出來，然後再做調整。

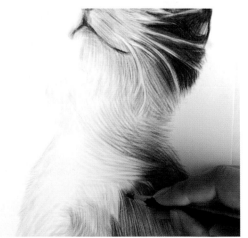

14　繼續刻畫體毛

繼續運用排線刻畫毛髮，黑毛和白毛的分界處要仔細刻畫。

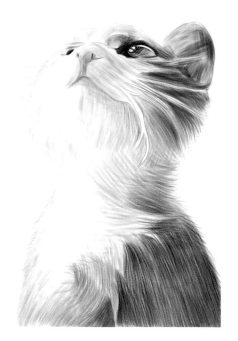

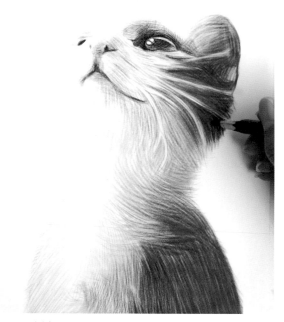

15 整體繪製

整體畫面效果畫出來了。接下來就從暗面開始一層層加重畫面的顏色，讓亮暗面顏色的關係更加明確。

16 頭部的毛髮

頭部毛髮顏色較重的部分，要重點刻畫，加深顏色。

12 灰面的毛髮

重點！

嘴巴也要刻畫出暗面、灰面和亮面。

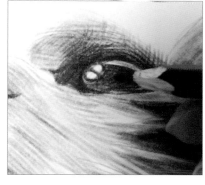

眼睛和毛髮的灰面層次也要仔細刻畫，這樣畫面才顯得更加到位。

重點！

每一縷毛髮都要顯現出牠的亮暗灰面。

17 最後的調整

畫面的層次關係刻畫好了，然後遠觀，對於沒表現到位的地方，再用軟橡皮進行調整。

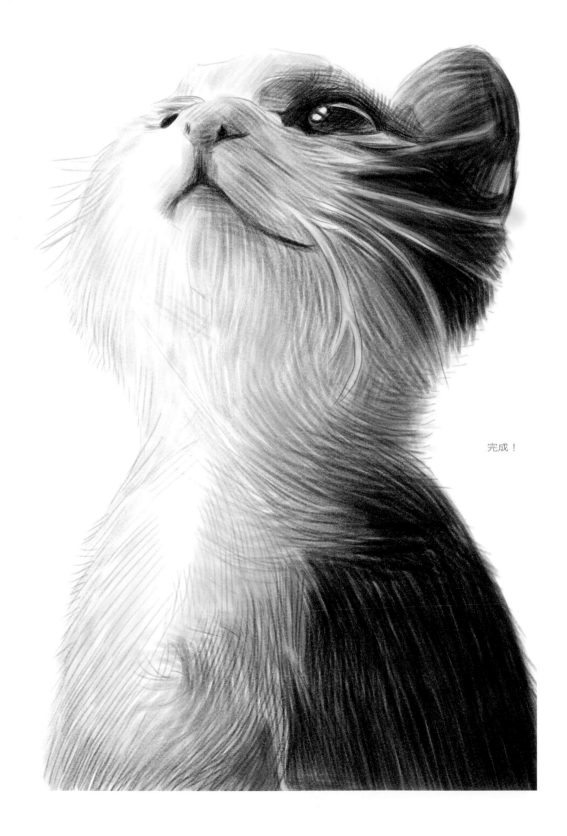

完成！

觀察昆蟲

　　小貓咪一邊低頭專注地觀察著小蟲子的一舉一動，一邊輕輕地抬起爪子，準備出擊。牠專注的神態看起來很是惹人憐愛。

01　勾勒草圖

先用細線條淺淺地勾勒出小貓咪的外輪廓，注意線條不要太寫實。

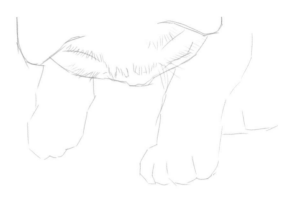

02　確定外形

用小短線和細線條完成貓咪的整體外形。

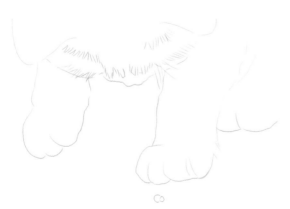

03　繪製線稿

用小短線完善小貓咪身上的毛髮。

495
暖灰色

04　刻畫細節

毛髮的生長方向不能隨意畫，要順著正確的紋路，一點點堆疊線條。

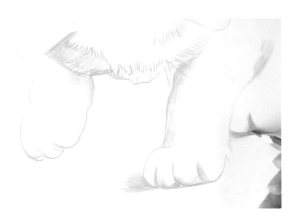
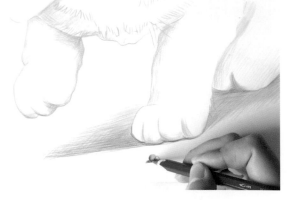

05 慢慢深入

先用淺淺的線條一點點描繪出小貓咪身體的陰影部分。

418
紅色

06 給小蟲子上色

選用紅色的色鉛筆給小蟲子上色，然後加大貓咪身體下方的陰影部分。

07 細節勾畫

深入刻畫小貓咪臉部的毛髮和腳部的陰影，注意顏色的變化要刻畫到位，特別是鼻子附近的毛髮要細緻描繪。

08 刻畫地面

地面的陰影用堆疊的交叉線一層層塗繪，要有厚重感。

09 添加毛髮

繼續刻畫小貓咪身上的毛髮，腿根處向外的顏色逐漸減淡，要呈現層次效果。

499
黑色

10 加重身體的顏色

選用黑色的色鉛筆加重貓咪毛髮的顏色，注意某些修飾細節要描繪到位。

11 地面的陰影

地面的陰影部分，要用斜向交叉的細線一層層上色，做到疏密有致。

12 深入繪製

毛髮茂密的耳朵、額頭和爪子等，一點點加入細節刻畫，小貓咪專注的神態就躍然紙上了。

放大

13 身體細節

選用棕色色鉛筆加重貓咪爪子縫隙處的顏色，使畫面看起來更加真實細膩。

418
紅色

14 細心觀察

小蟲子的細節刻畫不容忽視，雖然牠體積很小，但是對其頭部也要細緻刻畫。

15 調皮的鬍鬚

畫出小貓咪嘴巴兩側的鬍鬚，要錯落有致。

16 爪子的細節

爪子的縫隙處要加重顏色，使貓咪看起來更有立體感，也能傳達出貓咪的神態。

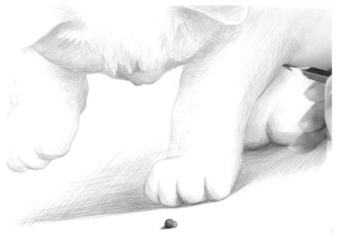

17 深入繪製毛髮

小貓咪是否能栩栩如生，身上的毛髮繪製
極其重要，所以要多重上色，細緻入微。

把鉛筆削
尖，仔細刻畫，
把握好力度，
把陰影處的細
節都描繪出來。

18 最後調整畫面

選用棕色色鉛筆調整小貓咪身體上
的毛髮。注意把鉛筆削尖一點。

貓咪的頭
部是畫面的視
覺中心點，要
刻畫出細節。

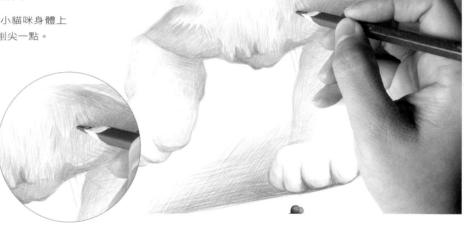

小蟲子的背部有黑色的圓點，這個細
節不能忽略。

19 調整小蟲子的細節

給小蟲子的頭部和身體都加重顏色，使小蟲子看起來更
加鮮亮、有活力。

雖然畫面中沒有表現眼睛等臉部細節，但是眉毛的刻畫卻可以顯出其神態。

小爪子也是畫面中繪製的要點之一，注意此處的毛髮要繪製得具有柔和的感覺。

顏色刻畫完成了，爪子的動作也到位了，最後要刻畫出貓咪鬍鬚的細節。

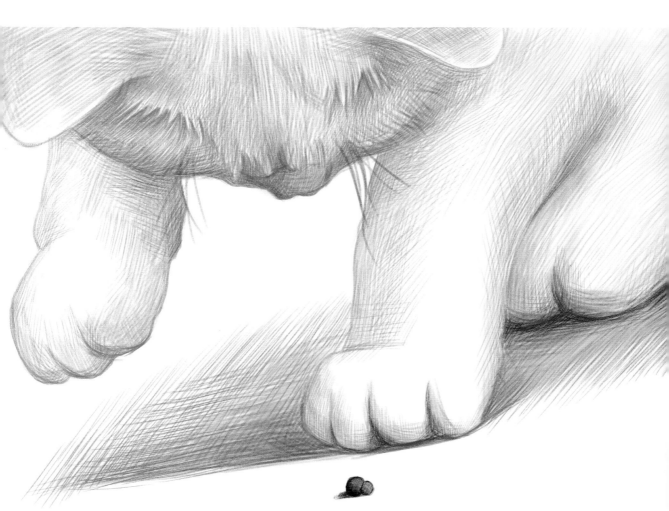

完成！

偷窺門外

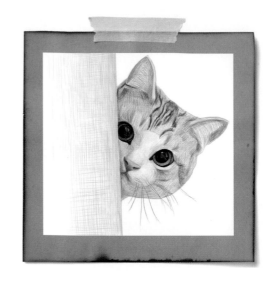

偷偷從門後窺視的小貓咪，只露出一個小腦袋。繪畫時，五官的刻畫就顯得格外重要，對其羞羞怯怯又有點好奇的眼神，是此張圖最要突顯表現的地方。

重點注意

★額頭的紋路要刻畫得亂中有序。

★黑黝黝的眼睛要深邃且具有光芒。

★紅通通的鼻子和嘴巴讓小貓咪顯得更加可愛。

粗細線條的混搭方式，讓額頭的紋路看起來粗獷中帶著細膩。

眼神要傳達出很多意義，所以要刻畫得很細緻。

鼻子和嘴巴的上色要均勻且多層，畫出立體感，會更真實。

01　畫出整體外形

先用淡淡的線條確定出貓咪頭部的外形。注意，畫草圖的時候一定要把握好握筆的力度。

02　勾勒五官輪廓

完成頭部外形後，開始繪製貓咪的五官部分，主要刻畫眼睛和鼻子。

03 五官展示

門、耳朵、眼睛、鼻子和嘴巴的位置都確定好後，下一步要刻畫細節。

04 刻畫耳朵

在耳朵輪廓內側加一圈線條，較能顯現耳朵的立體感，並加上一些皺褶。

05 調整線稿

完成耳朵、眼睛、鬍鬚的細節後，用橡皮擦去多餘的線條。

06 最後定線稿

用軟橡皮擦除線條的過程中肯定會擦去其他的線條，這時就需要重新勾畫。

線稿的好壞是作畫成功與否的關鍵一步，所以我們一定要非常重視這個環節的刻畫。

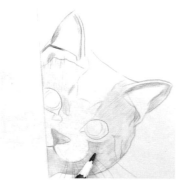

487
棕色

430
粉紅色

496
暖灰色

08 畫鼻子

給小貓咪的鼻頭塗上粉紅色，注意線條的間隙要把握好。

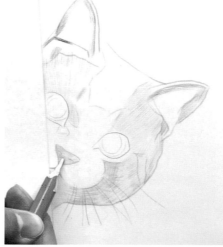

07 開始鋪底色

選用棕色色鉛筆以排線的方式給貓咪的臉部上色，注意顏色一定要繪製均勻。

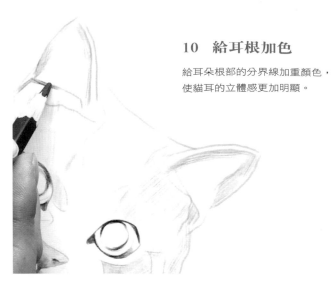

10　給耳根加色

給耳朵根部的分界線加重顏色，使貓耳的立體感更加明顯。

09　刻畫眼睛

眼睛最能表達繪畫對象的神態，所以必需要一步步細細刻畫。

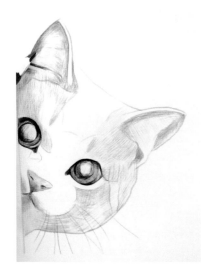

11　耳廓陰影

在貓耳的內廓邊緣處用棕色色鉛筆均勻上色，層次要柔和，這樣看起來更真實。

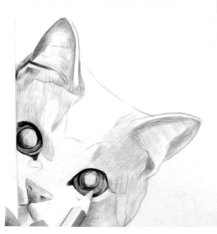

12　給眼珠上色

用淺灰給眼珠的邊緣上色，使眼睛看起來更加深邃，有內涵。

483
路黃色

13　給瞳孔上色

用路黃色的色鉛筆提昇瞳孔的亮度，使眼睛看起來更加有神。

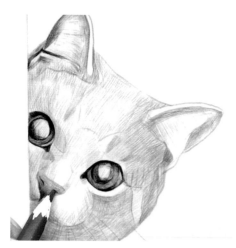

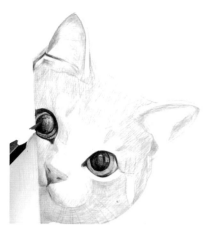

418
紅色

14 細化鼻孔

用紅色畫出鼻孔的曲線，不能畫得太粗，否則會影響鼻子的美觀。

15 眼珠邊緣

這裡要由輕到重有層次地表現出瞳孔的顏色，不能只塗黑黑一大塊。

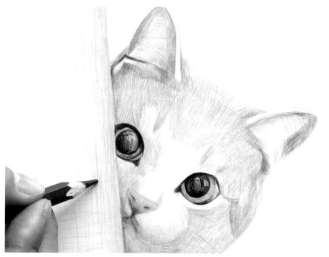

16 門的紋路

在門上要用棕色細線條畫出長長的紋路，增加門的立體感。

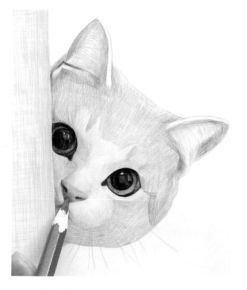

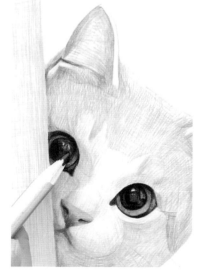

487
棕色

416
淺灰色

一點一滴地刻畫好細節，不能心急最終才能得到完美的畫面。

17 精緻的鼻頭

用紅色再加重鼻子的邊緣色調，使鼻子看起來更加精緻，有空間感。

18 加深瞳孔顏色

再次加重瞳孔顏色的深度，使眼睛裡反射出一定的光芒。

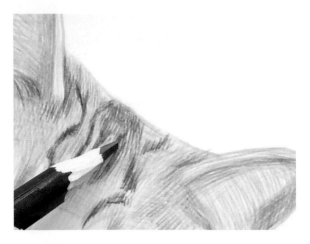

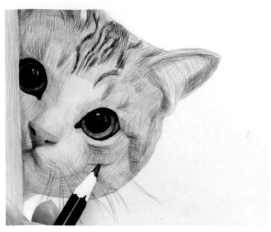

19　額頭斑紋

貓咪額頭的斑紋使整體看上去貓咪多了幾分
嚴肅感，但是又不會太過於生硬。

20　擦塗高光

用筆添加完細節後，再用橡皮的尖頭輕輕擦去需要
高光的地方，使貓咪看起來更有生動感。

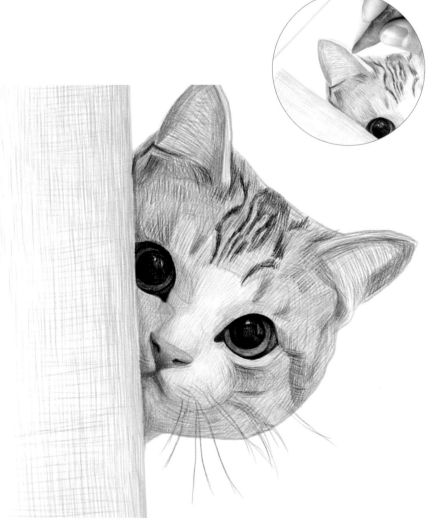

21　完整的畫面

畫到最後，建議一般不要再
做大幅度的改動，只做局部
調整，這樣可以保持最完整
的效果。完整的畫面，要讓
人看起來非常舒服。

第三章 不同類型的貓咪 ♥

抬頭的黑貓

　　黑貓因其幽靈般飄忽不定的眼神和身體的黑色，給人們留下神秘莫測的印象，甚至曾一度被尊崇為神類，後來又被認為是不祥之物。其實，牠只是牠。

重點注意

★眼睛所表現的神態。

★耳朵和鬍鬚傳達出的意境。

★體態稍顯臃腫卻仍舊透著靈氣。

　　頭部雖然只占一小部分，但是眼睛、鼻子、嘴巴、鬍鬚、耳朵所顯現的中心占畫面很大的一部分，所以一定要細心刻畫。

 →

01　勾勒線稿　　先打出粗線邊框，再一點點細化身體的線條。擦去粗線之後，加上輔助細節就完成了。

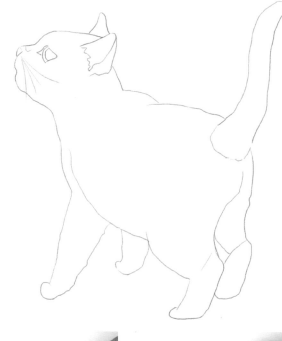

02　完整的線稿

鬍鬚、背部和腿部的陰影，都是繪
製線稿的需要注意的重點。

03　開始舖色

選用棕色色鉛筆給貓咪身體的邊緣上
色，用金黃色色鉛筆給瞳孔上色，用粉
紅色色鉛筆給耳朵內側上色。

487
棕色

430
粉紅色

483
路黃色

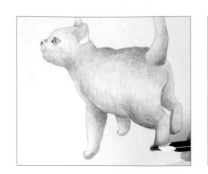

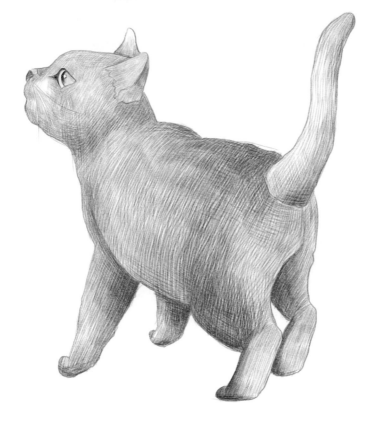

457
深綠色

04　身體大面積上色

一層層加重身體的線條顏色，注意邊緣和陰影處的效果表現，要勻稱自然。

05　繼續給貓咪身體的細節上色

雖然黑貓身體大部分為黑色，但其中也要加入其他亮色調作為輔助，使貓咪的身體看起來更有光澤。

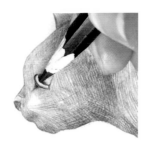
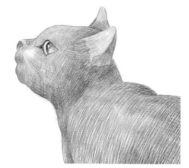

06　頭與尾的繪製

頭部最重要的當然是眼睛，雖然是側面，卻依然可以傳達貓咪的神情。尾巴要表現出柔和又堅韌的感覺。

07　刻畫細節

耳朵內側的紅色要一點點加強，這是黑貓整體色調中最亮的一部分，要畫得柔和一點。毛髮的黑色要一點點加重，看起來疏密有致，有層次感。

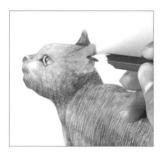
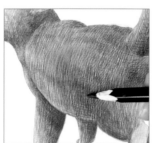
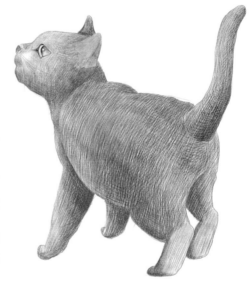

499
黑色

08　繼續加重毛色

在脖頸和四肢內側部分，要用黑色來加重區分界限的邊緣色，身體也要用黑色來表現出立體感。

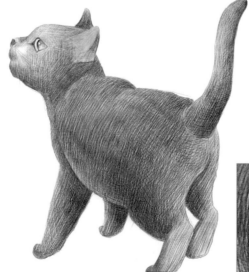

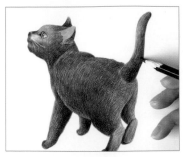

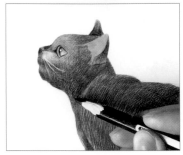

09 擦出高光部分

這一步已經不需要再做大幅度的調整，主要是提昇亮面，加重暗面，讓畫面看起來更加有立體感。最後再加一些小細節。

10 傳神的黑貓

選用合適的色鉛筆給小貓咪在局部加一些亮色調，作品就完成了。

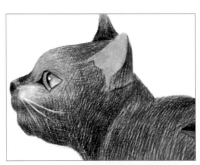

躺著的貓咪

　　正躺在貓窩裡的小貓咪目視前方，好像前面有美味的食物，看著牠就會非常的開心。

01　準備草圖

先用比較淺的線條勾勒出小貓咪的外形，注意線條不要太清楚。

02　確定外形

用線條和點慢慢畫出小貓咪的外形。

03　刻畫線稿圖

用短線條刻畫出小貓咪身上的毛髮。

04　勾勒細節

刻畫毛髮的時候，一定要把握好鉛筆的力度。注意毛髮生長的方向要刻畫準確。

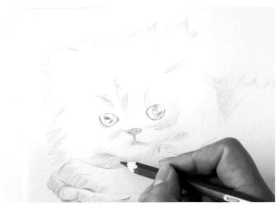
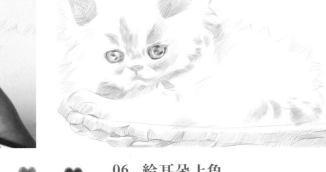

05　慢慢深入

用淺淺的線條刻畫出小貓咪的五官，注意眼睛的外形要刻畫準確。

448
青灰色

452
金色

418
紅色

06　給耳朵上色

選用紅色的色鉛筆給小貓咪的耳朵上色，然後選用金色色鉛筆刻畫小貓咪脖子上的毛髮。

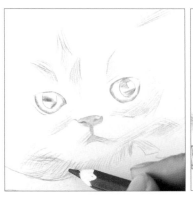
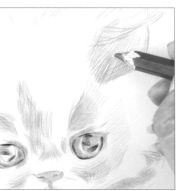

07　細節勾畫

深入刻畫小貓咪臉部的毛髮，注意顏色的變化要刻畫完整性，特別是耳朵和眼睛附近的毛髮，要仔細刻畫。

08　刻畫地面

貓窩上的紋理要仔細刻畫出來，要繪製出凹凸不平的感覺。

499
黑色

09　突出毛髮

繼續刻畫小貓咪身上的毛髮，注意由顏色深處開始刻畫，注意線條要排列整齊。

10　加重眼睛的顏色

選用黑色的色鉛筆加重貓咪眼睛的顏色，注意眼睛的細節要刻畫到位。

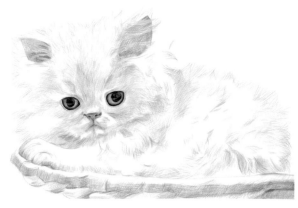

11 脖子上的細節

脖子上的毛髮顏色特別重,我們要把鉛筆削尖,
仔細刻畫。

12 深入繪製

先從貓咪的頭部開始。選用淡黃色的色鉛筆刻畫出臉部黃色
的毛髮,然後選用灰色色鉛筆整體刻畫頭部和身體上的毛髮。

496 暖灰色 407 淡黃色

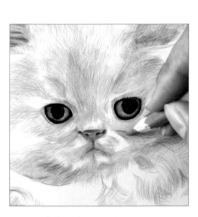

 放大

13 臉部的毛髮

選用路黃色色鉛筆加重貓咪臉部的顏色,臉部的五官一定要刻畫出細
節,這樣看起來比較精緻。

14 細心觀察

貓咪的爪子和耳朵的毛髮也不能忽視,
要繪製出毛髮的層次。

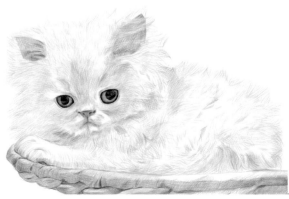

15 毛茸茸的小貓咪

繼續刻畫貓咪身上的毛髮,注意耳朵的
顏色要刻畫與整個畫面的完整性呼應。

483 路黃色 430 粉紅色

16 加重毛髮顏色

選用合適的色鉛筆慢慢加重毛髮的顏色,注意線條
要排得整齊一些。

17 深入繪製貓

貓咪身上的毛髮刻畫得差不多了，接下來深入刻畫貓窩。

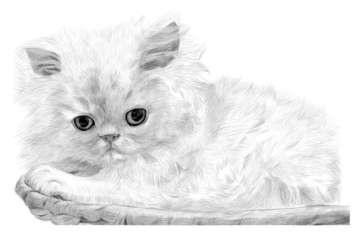

把鉛筆削尖仔細刻畫，注意把貓窩的每一處細節都要刻畫出來。

18 最後調整畫面

選用土黃色色鉛筆調整小貓咪身體上的毛髮。注意把鉛筆削尖一點。

483
路黃色

貓咪的五官是畫面的視覺中心點，要刻畫出細節。

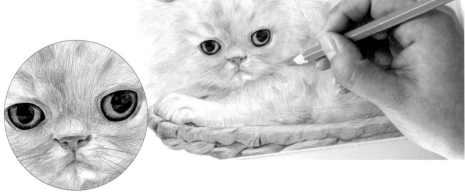

19 調整環境色和小爪子

貓窩的顏色主要以路黃為主，貓窩的顏色變化要刻畫完整。

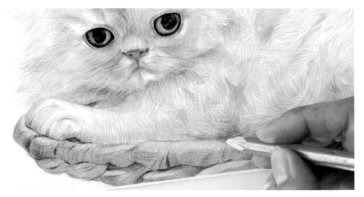

小爪子和貓窩的顏色層次關係要拉開，亮面才能亮起來。

 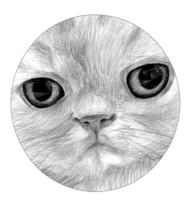

掩藏在毛髮裡的紅耳朵要仔細刻畫，顏色的深度要表現到位。

小爪子也是畫面中繪製的重點之一，注意小爪子上的毛髮要刻畫得柔和一點。

顏色刻畫完成了，五官也刻畫到位了，最後要把貓咪的鬍鬚表現出來。

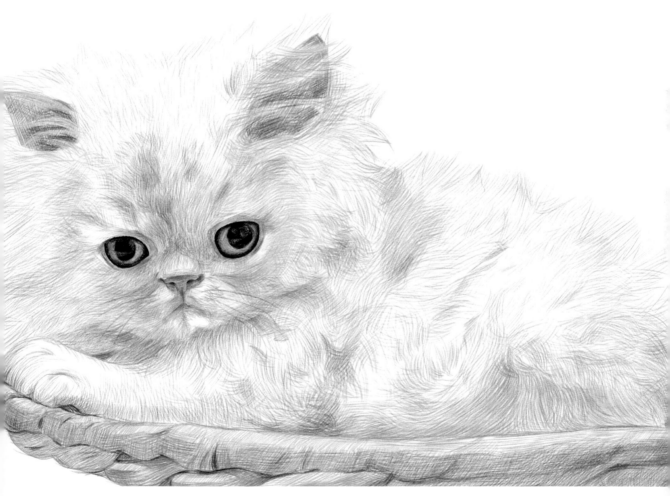

完成！

躍躍欲試的貓咪

這是一隻還未成熟的小小貓咪。我們在繪製的時候，一定要注意其眼神和毛色的刻畫。

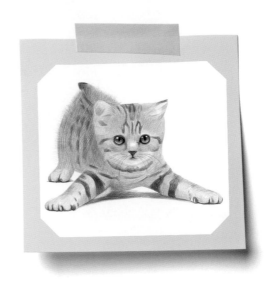

重點注意

★散發著光芒的眼睛是刻畫的重點之一。

★鼻子、嘴巴和鬍鬚雖小，卻不容忽視。

★額頭的斑紋和動作也能顯現出貓咪的精神。

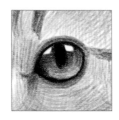

小小貓咪的眼睛清亮的部分較多，看起來單純明亮，但是層次也不少。

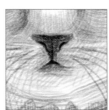

鼻頭和嘴巴相連，小而精緻，且融合了幾種顏色，要仔細繪製。

額頭的斑紋要重點刻畫表現出生氣勃勃的力量。

 →

01　勾勒草圖

把握好筆的力度，用淺淺的線條刻畫出小小貓咪的外形輪廓草圖。

02　確定五官位置　確定好耳朵、眼睛、鼻子、嘴巴等五官的位置。

03　勾勒細節

輪廓完成後，要細細畫出貓咪頭部和
身上的線條等。

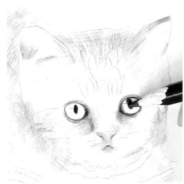
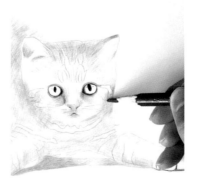

04　逐步上色　線稿圖完成後，先選用路黃色色鉛筆給貓咪脖頸處上
色，再用黑色給眼睛上色，然後用棕色繪製臉部。

483　499　487
路黃色　黑色　棕色

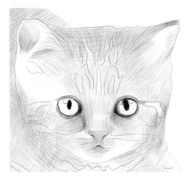

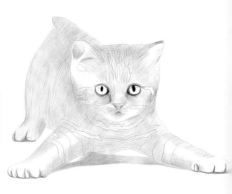

05　整體加重顏色　在額頭、脖頸,以及身體下方的陰影處一點點塗上黑色,加重層次感。

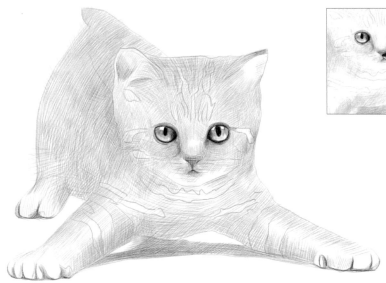

06　臉部細節

眼睛的刻畫包括很多細節和層次,所以要一步步來。鼻子和嘴巴處要把筆尖削得很細,才能畫出細膩的感覺。脖頸處再加一層棕色細線。

07　爪子的細節

貓爪的縫隙和底部邊緣處先用棕色描塗,再用黑色加深。

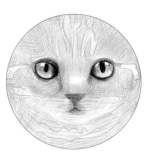

08　繪製銳利的眼神

貓咪蓄勢待發的姿勢要能更好地顯現出來,當然必須搭配機警敏銳的眼神。

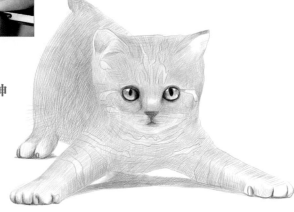

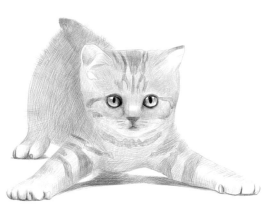

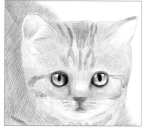

09　加重局部色彩

整體的明暗關係刻畫好了。
接下來要細化額頭、臉部、
陰影處的色彩效果。

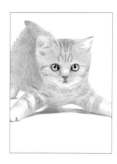
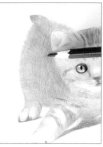
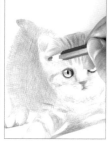

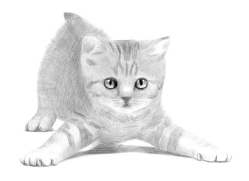

10　繼續深入刻畫顏色

身體每個部分的顏色都要一層一層加上去，雖然每一層都淡淡的，但
是疊加的效果卻非常明顯。

11　追求完美

總覺得自己無法畫出完
美的圖畫，主要是因為
沒有注意細節。如果能
對身體和肢體上的條紋
線色深入刻畫，就離完
美更近一步了。

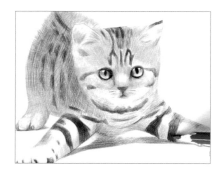

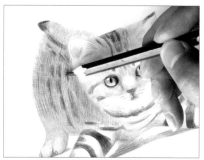

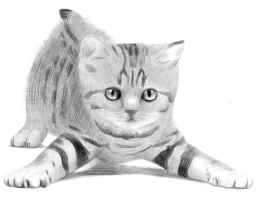

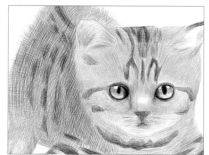

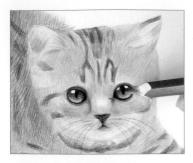

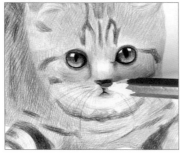

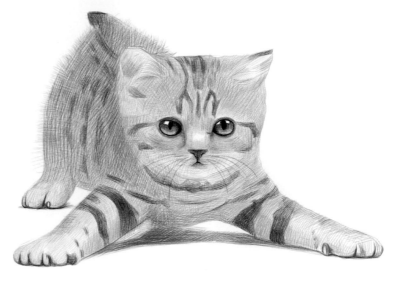

12　臉部調整　最後的處理很重要，先選用深綠色色鉛筆仔細刻畫貓咪的眼睛邊緣，接著選用紅色色鉛筆仔細處理鼻子和嘴巴。

13　調整高光

選用金色的色鉛筆仔細刻畫貓咪的臉頰處，然後用軟橡皮擦出鼻梁和腳面的亮處，仔細調整亮臉部分。

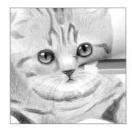

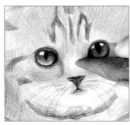

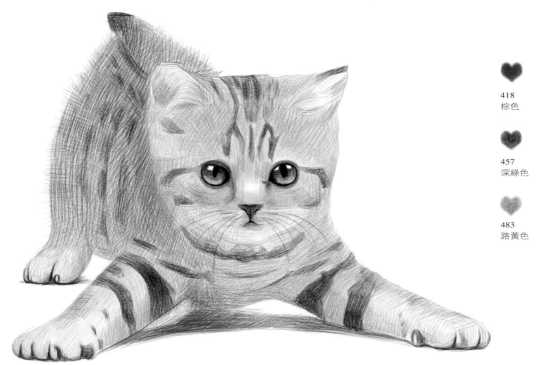

418
棕色

457
深綠色

483
路黃色

翻滾的貓咪

翻滾的小貓咪，看見一個倒立的世界，露出驚訝又好奇的神態，看起來真是萌到了極點，讓人忍不住想摸一摸。

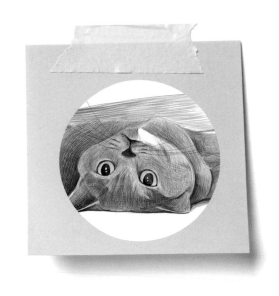

01 準備草圖

先用淺淺的長線確定出貓咪的外形輪廓，注意不能畫得太重。

02 畫出分布格局

慢慢畫出貓咪五官的位置和貓咪的身體輪廓，注意開始用有弧度的線條繪製。

03 開始刻畫毛髮

在五官確定的位置上細細刻畫眼睛、鼻子和嘴巴。

04 畫出眼睛輪廓

先畫出具體的五官，再用軟橡皮調整線稿的虛實關係，注意不能擦掉有用的線條。

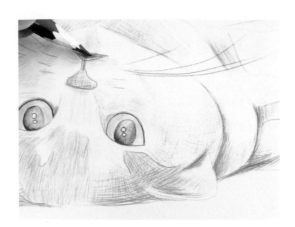

05　耳朵邊緣的表現

用藏藍色色鉛筆在耳朵邊緣用均勻細線襯托，
表現出耳廓。

449
藏藍色

06　繪製嘴巴和鼻子

五官是畫面的重點，要仔細刻畫。耳朵和鼻子選用深藍
色的色鉛筆上色。

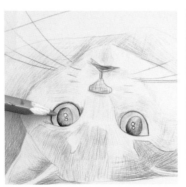
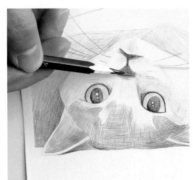
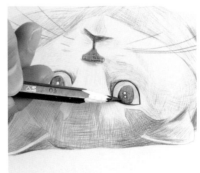

07　細節勾畫

貓咪瞳孔的邊緣選用路黃色色鉛筆繪製，鼻子和嘴巴選用深藍色色鉛筆，瞳孔的深色部分也選用深藍色色鉛筆繪製。

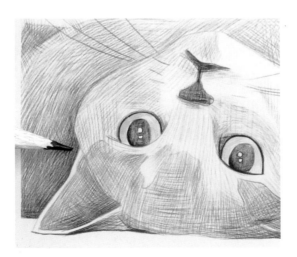
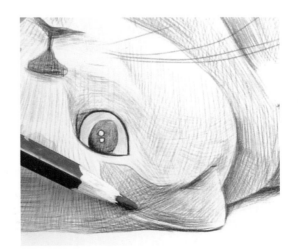

08　加重耳旁身體的毛色

繼續刻畫貓咪身上的毛髮，注意毛色的方向一定不
能亂七八糟的上色，要有一定規律。

487
棕色

09　繼續在頭頂上色

選用棕色色鉛筆刻畫耳朵附近的毛髮。注意毛髮的
層次關係要表現到位。

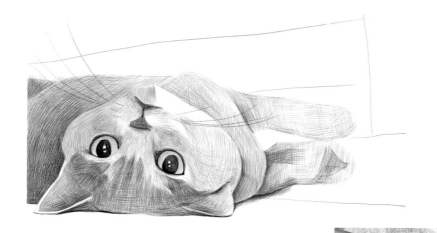

10　臉部神情

貓咪的整體刻畫得差不多
了。臉部細節再進一步加強，
眼睛、鼻子、嘴巴、耳朵和
鬍鬚都要加強細節的刻畫。

重點！

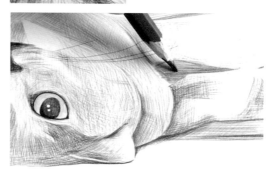

眼睛的顏色比較多，
也比較亮，讓人一看畫
面就被這裡吸引。

耳朵內側用棕色加一
點淡淡的筆跡。

耳朵的顏
色要比毛色稍
微淡一點。

11　耳朵

接著選用棕色色鉛筆刻畫貓咪身後
的木質框架，注意上面的紋理一定
要表現清晰。

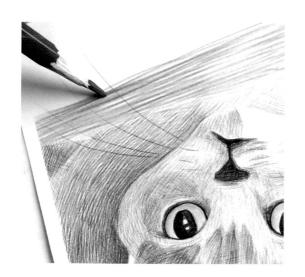

12　背景

貓咪身後的木質框架不是一次性就能畫好的，也要
一層一層疊加顏色，完成後看起來會更有質感。

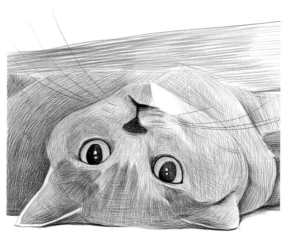

13　整體調整

背景畫好後，可以對比一下前後色，再對某些部位做適
當的調整。

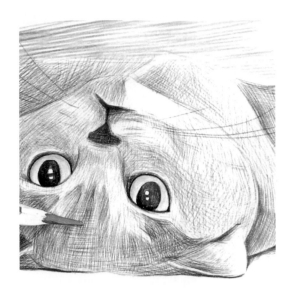

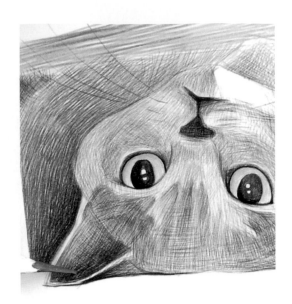

14　加重額頭顏色

選用水藍色色鉛筆加重貓咪額頭的顏色，注意額頭的
紋理要仔細刻畫，一定要把每一個細節表現到位。

447
水藍色

15　刻畫耳輪顏色

耳輪內側的顏色，要區分出深淺來，才可以更好地表
現出立體感。

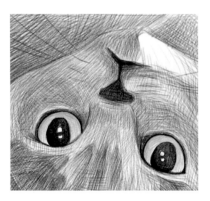

重點！

鬍鬚如果看起來
不夠細緻，就再輕輕
加幾筆。

16　最後的調整　　腿腳處有些需要重點表現的部分，需加重顏色。

重點！

用軟橡皮的
尖角擦出嘴角的
高光。

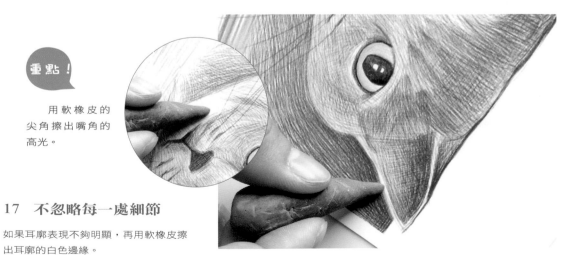

17　不忽略每一處細節

如果耳廓表現不夠明顯，再用軟橡皮擦
出耳廓的白色邊緣。

鬍鬚的顏色雖然很輕很淡，但是削尖的筆畫出的線很有穿透力。

作為最傳神的標誌，眼睛當然能傳達出更多的豐富內涵，讓人無限遐想。

活靈活現的耳朵具有了立體感，就能帶動畫面的活力，使貓咪具有了靈性。

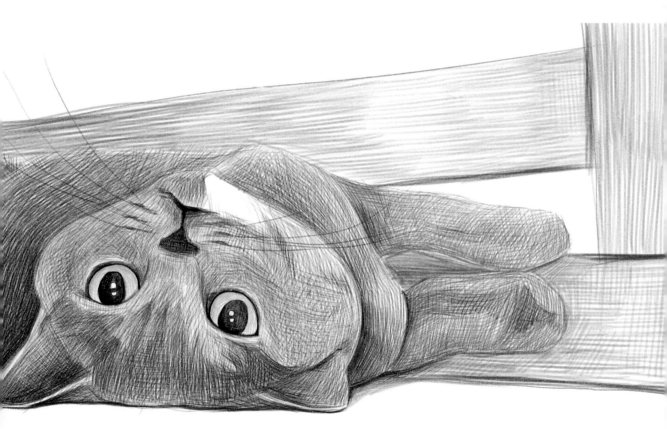

完成！

波斯貓

波斯貓 (Persian) 是貓中貴族，性情溫順，聰明敏捷，善解人意，少動好靜，叫聲尖細柔美，愛撒嬌，舉止風度翩翩，給人一種華麗高貴的感覺。

重點注意

★作為傳神的關鍵，眼睛當然是重點了。

★細小的耳朵也是牠的特徵之一。

★短又蓬鬆的尾巴看起來非常可愛。

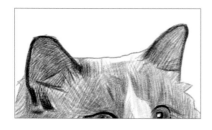

耳朵又細又小，圓嘟嘟的，微微向前傾斜，看起來很可愛。耳根稍低於頭頂。

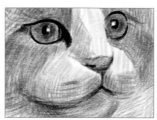

圓圓的臉蛋，配上大大的眼睛，搭上扁扁的鼻子。

尾巴又短又蓬鬆，走路永遠翹著，顯得很有精神。畫的時候要注意層次感。

01 繪製外界邊框

先用淡淡的線條確定出貓咪的身體大小，注意繪製草圖的時候，一定要掌控好握筆的力度。

02 勾勒貓咪外形

身體的大小確定後，開始勾勒貓咪的身體細節，主要用細線表示。

04　勾勒五官

外形畫好了,再勾勒貓咪的五官,注意五官的位置一定要表達清晰明確。

03　繼續勾勒外形

勾畫線稿的時候,邊緣線的處理很重要。身體的邊緣線一定要顯現出虛實關係。

05　確定輪廓線

接著勾勒身體其他部位的層次關係,線條的疏密程度要把握好。

06　調整線稿

線稿繪製完成後,可用軟橡皮調整擦去一些多餘的邊框線。

07　最後的調整

使用軟橡皮的過程中肯定會擦損其他的線條,這時就需要重新勾畫出完整的畫面。

　　好的線稿圖是作畫成功與否的關鍵一步,所以一定要非常重視這個環節的刻畫。

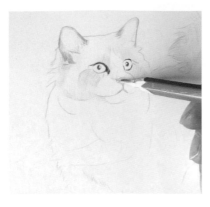

430
粉紅色

499
黑色

08　畫鼻子

選用粉紅色色鉛筆給貓咪的鼻子上
色，注意顏色一定要繪製均勻，而
且要細膩。

09　畫眼睛

先用黑色的鉛筆給眼睛邊框和眼珠塗上一層
顏色，注意線條的間隙要把握好。

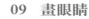

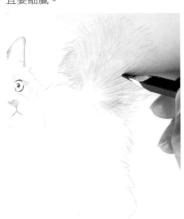

10　畫尾巴

尾巴要表現出蓬鬆輕盈的
感覺，所以用棕色色鉛筆
先以排線的方式畫出底
色，然後再一層層疊加，
注意筆尖要細，下筆要輕。

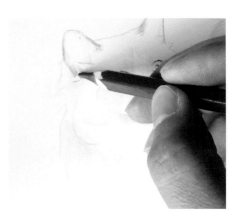

11　畫耳朵

選用棕色色鉛筆加深耳朵的邊緣部分，注意顏
色重的地方不能加色過多。

12　畫腿部

腿部上色時，用路黃色
色鉛筆在腿的兩側均勻
繪製，中間留白，會更
有立體感。

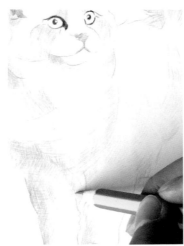

483　　480
路黃色　咖啡色

13　加重耳廓顏色

為了加重耳朵邊緣的顏色，再次使用棕色
色鉛筆描繪耳廓。

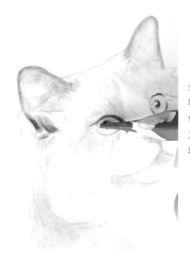

14 眼珠

先用藏藍色給貓咪的眼珠畫上底色，注意不能用力過猛，要淡淡地畫出來。

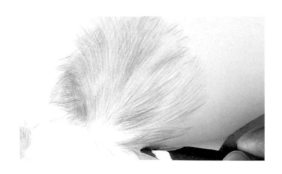

15 尾巴

在尾巴的部分加入一些咖啡色，使尾巴看起來更有厚重感。線條要畫得疏密有致，不能太清楚。

16 耳根

用咖啡色色鉛筆在耳根處加重一些邊界線，讓耳朵更有立體感，輪廓更加鮮明。

17 眼角

用黑色鉛筆加重貓咪的眼角線，使眼睛看上去更加深邃，也可以增加立體感。

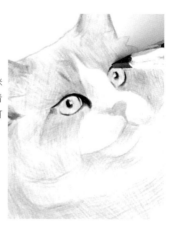

18 腹部

選用棕色色鉛筆仔細刻畫腹部的細節，主要以小短線的塊面感來表現。

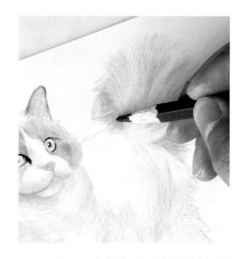

449 藏藍色	487 棕色	499 黑色	480 咖啡色

19 尾巴

為了使尾巴看起來更有蓬鬆感，需要不斷地添加顏色來豐富尾巴，使尾巴更有看頭。

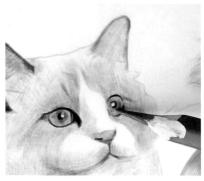 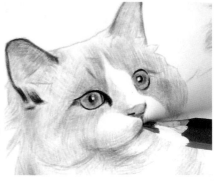

20　眼睛調整

再次用藏藍色加深眼睛內側，使其看起來更加透明，表現出天真的感覺。

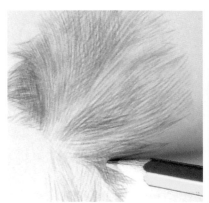 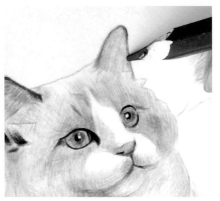

21　調整嘴巴

嘴巴的細線也要加入一些棕色的顏色，這樣看起來會多一點鮮亮又不會過於耀眼。

完成後的作品，無論從哪個角度看，都要很和諧，不過分突兀。

22　完整的畫面

到最後一步的時候，如果還有甚麼問題，不必做大面積和大幅度的修改，只要適當小小的調整一下就好。

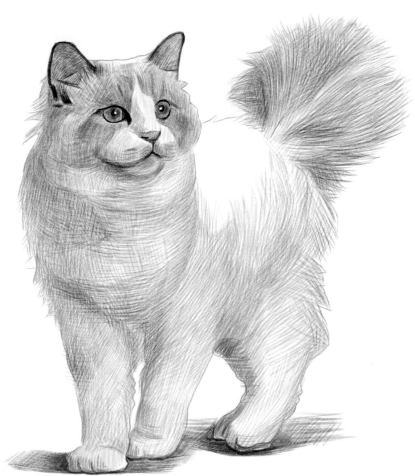

英國短毛貓貓

英國短毛貓體形圓胖，四肢粗短發達，背毛短而密，頭大臉圓，大而圓的眼睛根據背毛不同而呈現各種顏色。該貓性格溫柔安靜，對人友善，極容易飼養。

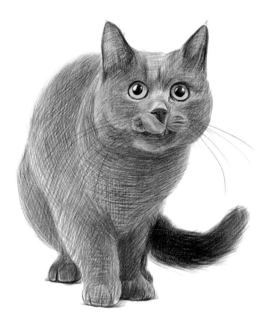

大、圓、亮真的是讓人不看不行，這雙眼睛是不是很吸引人呢？

重點注意

★處理好貓咪的造型。
★頭部又寬又圓，雙耳間距小。
★尾巴的長度大約是身長的三分之二。
★眼睛大而圓，脖頸粗又短。

不管畫面簡單與否，畫面的大小和遠近的層次關係都要把握好，這些都是我們在作畫前首先要考慮的細節。

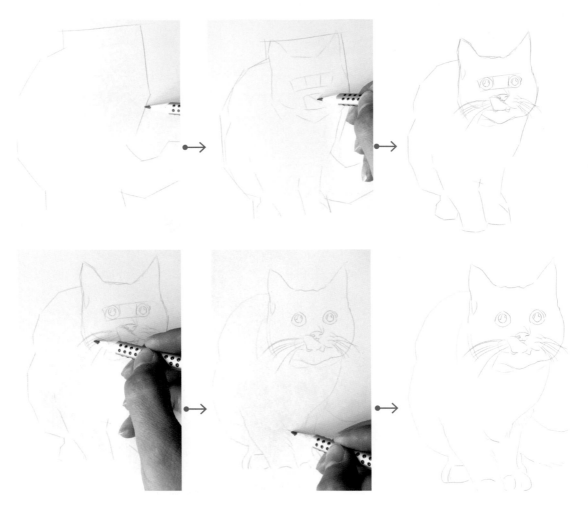

01 確定線稿

先一步一步畫出英國短毛
貓的線稿圖。

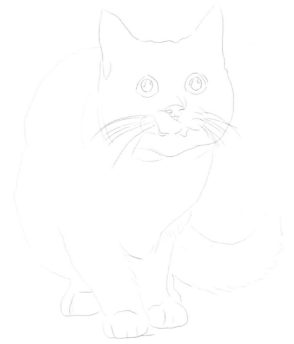

02 完整的線稿圖

用淺淺的線條勾畫出貓咪外形
的每一個小細節。

 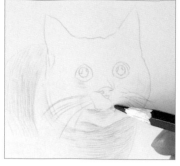 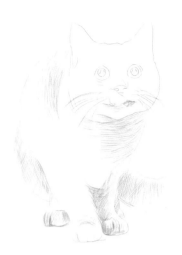

03 開始舖色

選用棕色色鉛筆以排斜線的方式給貓咪的臉部和身體陰影處上色。

487
棕色

499
黑色

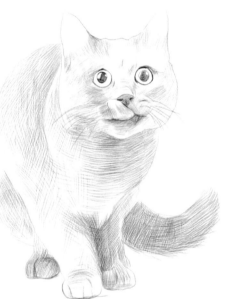

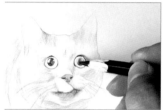

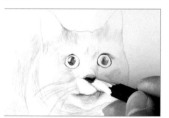

04 給貓咪的五官上色

給眼睛、鼻子、嘴巴等上色時，鉛筆要削得細一點，力度要把握好，並用粉紅色色鉛筆在貓咪的嘴巴處稍作點綴。

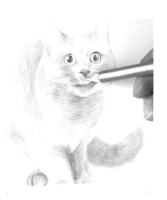 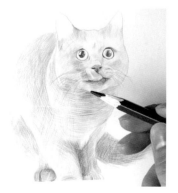 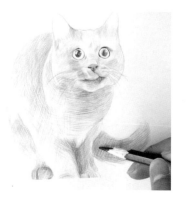

05 給貓咪的身體上色

用棕色色鉛筆加重貓咪脖頸和尾巴處的顏色。

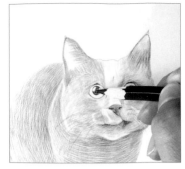

06 繪製貓咪的立體感

在繪製貓咪的立體感時，一定要抓住四個面刻畫：亮面、灰面、暗面和轉折面。注意層次效果一定不能太生硬。

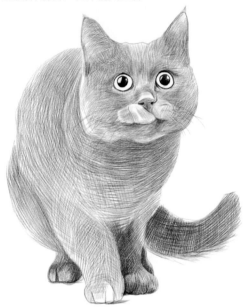

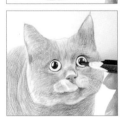

07 刻畫細節

貓咪的立體感刻畫好後，要繼續加深細節部分的顏色用黑色加深瞳孔的深度。

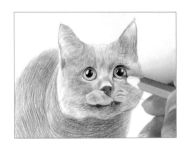

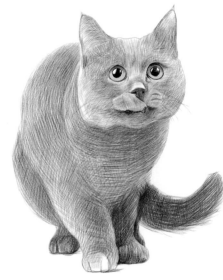

08 尾巴

英國短毛貓的尾巴很長很有力，但是看起來仍然很柔軟，所以不能畫得太毛躁，要表現得很勻稱。

09 眼睛的顏色

用路黃色色鉛筆為貓咪的眼珠增添亮色調，更加凸顯出眼珠的光亮，使牠們看起來炯炯有神。

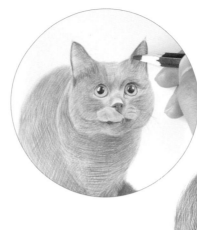

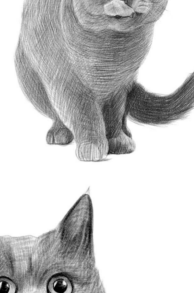

10　進一步完善

再次用黑筆加重耳廓和陰影處的顏色，凸顯立體感。

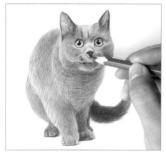

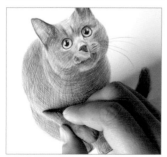

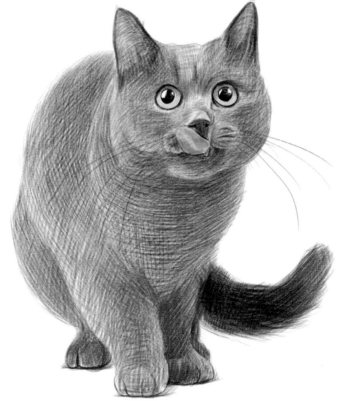

11　完整的畫面

鬍鬚和舌頭繪製結束後，用橡皮擦出高光部分，區分亮面和暗面。

美國短毛貓

美國短毛貓素以體格魁偉、骨胳粗壯，肌肉發達、生性聰明、性格溫順而著稱，是短毛貓中的大型品種。背毛厚密，毛色多達 30 余種，其中銀色條紋品種尤為名貴。

重點注意

★大大的眼睛當然是毫無爭議的重點之一。
★富有特色的耳朵也需關注。
★飽滿又結實的爪子看起來很有力度。

美國短毛貓的眼神明亮、清晰具並警覺性，刻畫的時候要特別注意這一點。

牠的耳朵看起來很有肉感，頂部有一點尖，在頭頂自然分開。

爪子飽滿而結實，看起來圓嘟嘟肉呼呼，且有著厚厚的爪墊。

01　勾勒外形輪廓

把握好筆的力度，用淺淺的線條勾勒出柱子和貓咪的外形輪廓線。

02　確定五官位置

用細線條繪製出貓咪的耳朵、眼睛、鼻子、嘴巴等所在的大概位置。

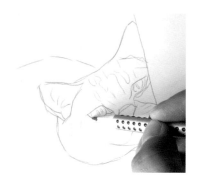

03　細化臉部

在確定五官位置後，繼續畫出臉部的具體細節。

04　勾勒細節

在確定身體每個部分的具體位置，並畫出細節後，先擦去最初的外輪廓線，再補上誤擦的地方，繼續完成細節。

線稿完成後，要把貓咪身上的皺褶勾勒出來。

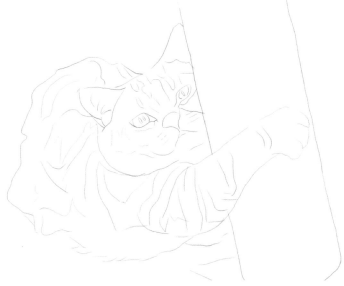

 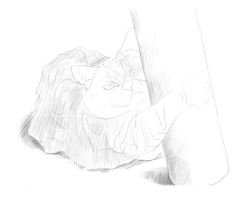

05　鋪底色

線稿圖完成後，先選用棕色色鉛筆給貓咪抱著的柱子暗面上色，接著用銀灰色色鉛筆刻畫貓咪身體的顏色。

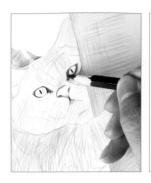

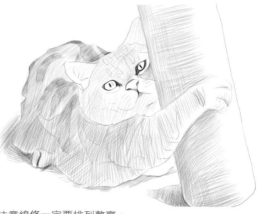

06 整體加深顏色

首先選用黑色鉛筆加深貓咪的眼睛和身體部分的陰影處顏色,注意線條一定要排列整齊。

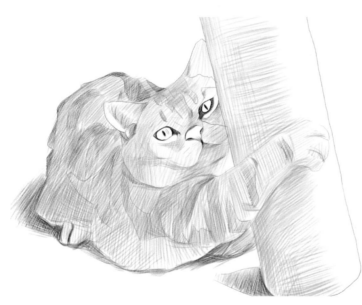

07 刻畫身體細節

選用銀灰色色鉛筆仔細刻畫貓咪的頭部及身體的毛色變化,注意要把額頭的紋路畫出來。

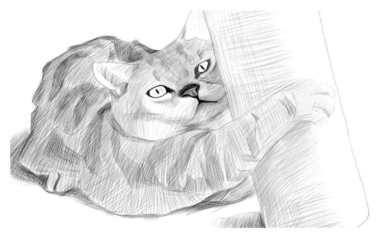

08 加入亮色

用紅色色鉛筆給貓咪的鼻子上色,在貓咪肢體陰影處加入棕色色階。

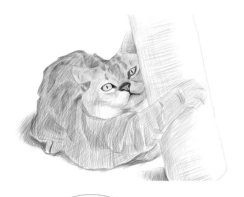

09 繪製耳朵細節

整體的明暗關係刻畫好後，接下來要用紅色和棕色分別給耳朵
內廓上色。

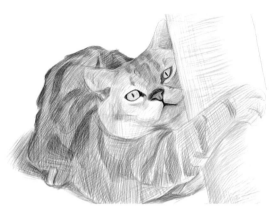

 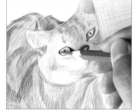

10 繼續加深顏色

如果覺得貓咪毛髮的顏色還不夠深，可以選用棕色色鉛
筆一層層往上加顏色，再用藏藍色給額頭和眼睛加色。

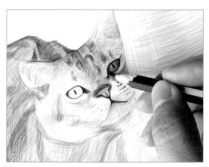 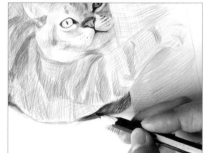

11 黑色誘惑

對於整體暗色調的美國短
毛貓來說，多多地使用黑
色加重明暗區分當然是很
有必要的，眼睛和身體陰
影需要一遍遍地加入黑色
色調來突出對比效果，強
化視覺印象。

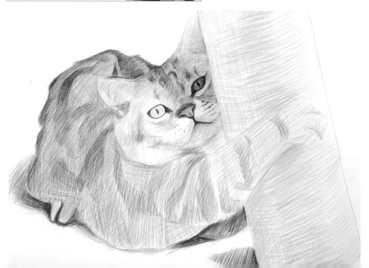

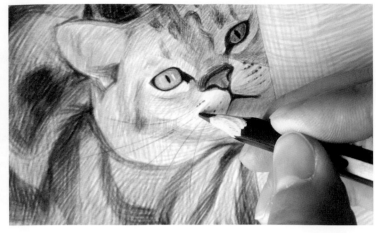

12　局部調整　　先用削尖的黑色鉛筆畫出輕盈的鬍鬚，再加重身體和頭部的黑色陰影。

13　調整高光

先用藏藍色的色鉛筆仔細刻畫眼睛的內側，再用軟橡皮的尖頭仔細調整畫面的高光。

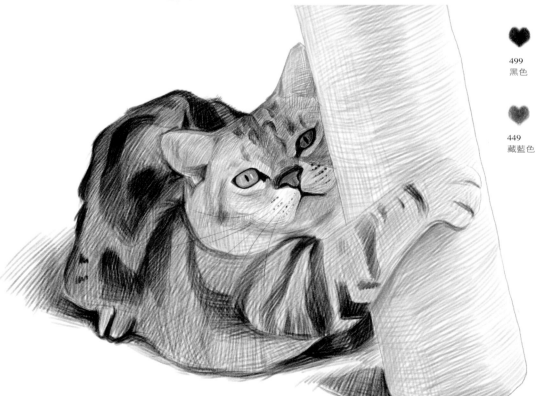

499
黑色

449
藏藍色

俄羅斯藍貓

俄羅斯藍貓體型細長，大而直立的尖耳朵，腳掌小而圓，走路像是踮著腳尖在走。身上是銀藍色光澤的短背毛，配上修長苗條的體型和輕盈的步態，盡顯一派貓中的貴族風度。

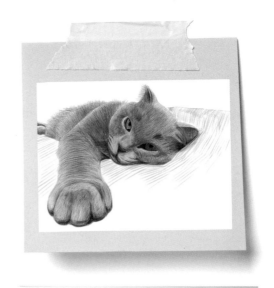

01 畫出外形

先用淺淺的長線條確定出貓咪的外形輪廓，注意貓咪的身體比例要刻畫準確。

02 確定五官位置

初步確定貓咪眼睛、鼻子和嘴巴的位置後，輕輕畫出牠們的輪廓線。

03 刻畫頭部細節

在已經確定好的五官輪廓內細細刻畫貓咪的頭部細節線條。

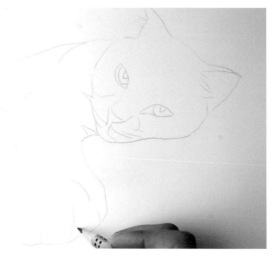

04 調整線稿

用軟橡皮調整線稿的比例輪廓，注意不要擦掉有用的線條。最後加上身體和爪子的細節線條。

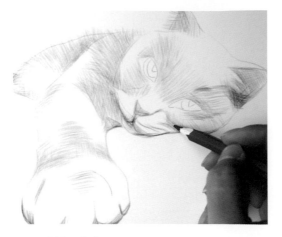
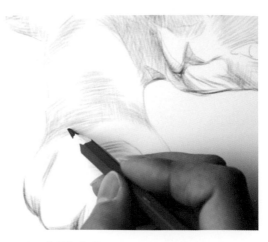

05 頭部上色

分別在耳朵、臉頰部位，以及眼睛的周邊，用深紫色色鉛筆塗上均勻的底色。

435
深紫色

06 身體上色

在身體的不同部位用深紫色色鉛筆畫出陰影，畫出爪子附近的淡淡底紋。

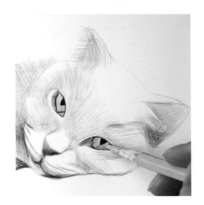
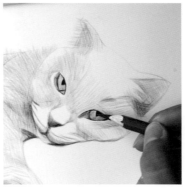
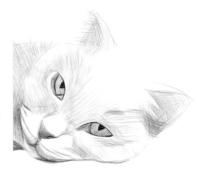

07 眼珠上色

先用皮膚色給眼珠塗上淡淡的底色，注意一定要上色均勻。

08 瞳孔上色

用藏藍色色鉛筆給瞳孔上色，因為角度不同，所以眼珠看起來有一定的棱角。

432
皮膚色

449
藏藍色

經過初步上色後的眼睛。

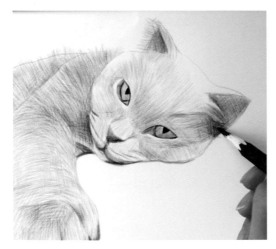
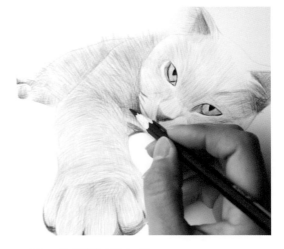

09 繪製毛髮

先從貓咪的耳根處開始上色，加入深色，使貓咪的耳朵看起來更有立體感。

10 身體陰影上色

脖頸處的陰影交界處選用深一點的顏色，使貓咪的身體區域表現明顯。

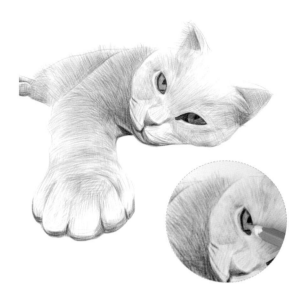

11　繼續給眼睛上色

深入刻畫貓咪眼睛的顏色，分別用橘色和棕紅色色鉛筆為眼睛繼續上色。

415　492
橘色　棕紅色

重點！

兩隻眼睛的顏色略有不同，一個深一個淺。

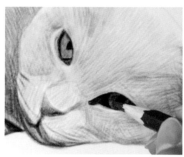

496
暖灰色

　加重整體的毛色時，要注意不同位置的輕重之分，上色要層次均勻。

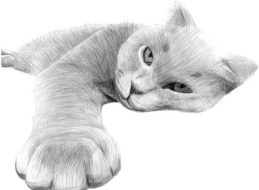

12　背毛的刻畫

俄羅斯藍貓的背毛都是直立著的，而不是趴著的，上色時要特別注意這一點。刻畫毛髮的時候，線條要刻畫出弧度。

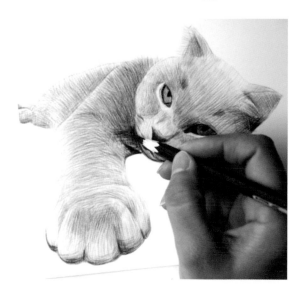

13　刻畫頸部

刻畫貓咪頸部的毛髮。頸部陰影處顏色要加重，主要是刻畫灰面和暗面的毛髮。

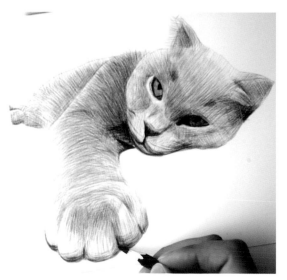

14　細化爪子

貓咪露出的前爪縫隙處要用深色筆畫出細線，看起來更有立體感。

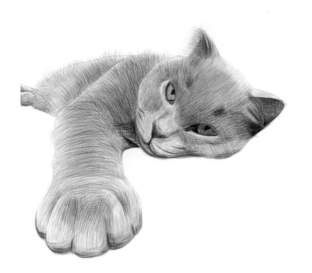
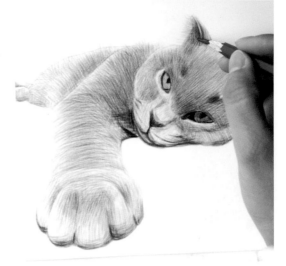

15　加重整體色

選用青灰色色鉛筆加重貓咪身體的顏色,注意毛色的紋理要仔細刻畫,一定要把每一個細節都刻畫完整。

16　刻畫耳朵顏色

刻畫出耳朵正面的深色部分,注意線條要排列整齊,要露出耳朵的棱角。

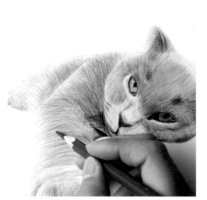

重點!

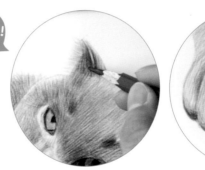
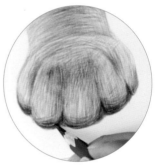

身體整體加入亮色調,使藍貓的形象更加鮮明。

17　最後的調整　　畫面的重要部分要深入調整,特別是頭部和腳趾。

重點!

線條一定要流暢,而且要抓住重點。

18　不能忽略任何細節

在眼睛裡面加入一些紅色,使眼珠看起來更加深邃耀眼。

背景色雖然很輕很淡，
但削尖的筆畫出的線很有穿
透力。

腿部的高光部分用一點點橄欖
綠，看起來細微，但是卻使畫面更
飽滿。

鼻子的兩側高光部位，要
用軟橡皮的尖角小心擦拭，層
次要均勻。

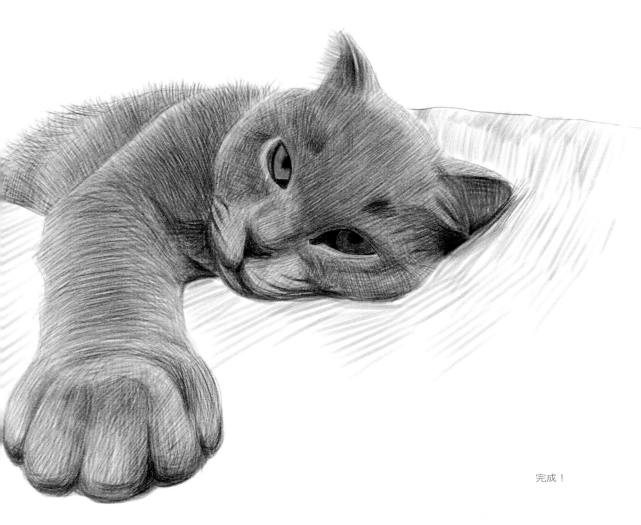

完成！

挪威森林貓

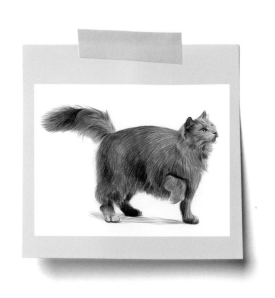

挪威森林貓頸部粗短，脖子上蓬鬆的毛像裹了一圈圍巾。有濃密長毛的尾巴總是高高翹起。

重點注意

★大大的杏仁眼明亮又可愛，很吸引人。

★靈活的四肢。

★總是高高翹起的尾巴像一把蒲扇。

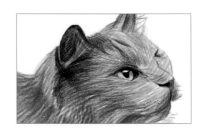

牠的毛髮很長，而且如絲綢般柔軟，常常隨風飄動，尾巴壯麗，若梳理得宜的話，毛髮可展開直達直徑 12 英寸以上。

腳爪靈活，四肢有力，後肢稍長，並且後肢上背毛密生，像穿了一條燈籠褲般。

有一雙非常漂亮、如玉石般的眼睛，以金色鑲邊。耳朵大而尖，耳毛長，一直沿耳邊伸出。

01 繪製外形邊框

先用淡淡的線條確定出貓咪的身體大小，注意繪製草圖的時候，一定要掌控好握筆的力度。

02 勾勒貓咪外形

身體的大小確定後，開始勾勒貓咪身體細節，主要用細線表示。

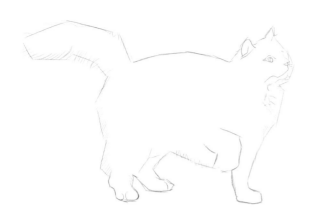

03　細化臉部細節

在勾勒好的輪廓內用細線慢慢畫
出耳廓、眼睛、鼻子和嘴巴等臉
部細節。

04　完善身體細節

勾勒身體各部位的層次關係，線條的疏密
程度要把握好。線稿繪製完成後，可用軟
橡皮調整擦去一些多餘的邊框線。

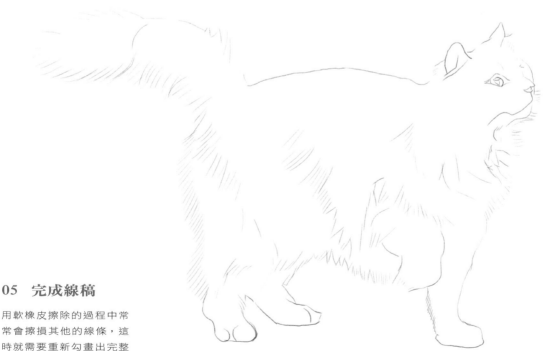

05　完成線稿

用軟橡皮擦除的過程中常
常會擦損其他的線條，這
時就需要重新勾畫出完整
的畫面。

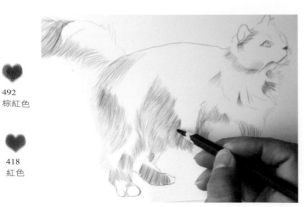

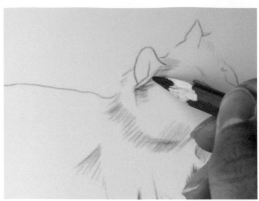

492
棕紅色

418
紅色

06　畫陰影

選用棕紅色色鉛筆給貓咪的身體塗出陰影，注意顏色一定要繪製均勻，而且要細膩。

07　畫耳朵

用紅色色鉛筆給耳根處上色，使耳朵分界鮮明，更具有立體感。

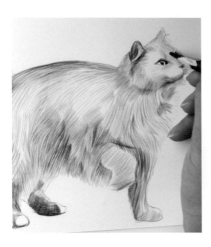

08　畫額頭

在兩眼之間及鬢角處用棕色色鉛筆輕輕地塗上顏色，使貓咪的臉部棱角分明。

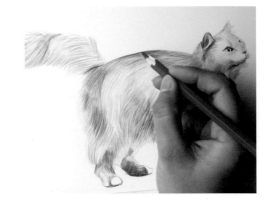

09　畫背部

背部邊緣選用紅色色鉛筆加深顏色，使輪廓更加鮮明。

10　畫腿腳

用棕紅色色鉛筆給內側的後爪上色，陰影處的效果要表現得更明顯。

11　腹部加色

為了加重腹部的毛色，再次使用棕紅色色鉛筆加深毛色。

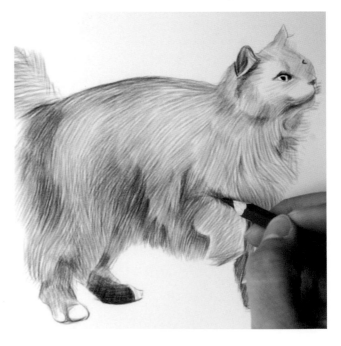

12 腹部

用橘色色鉛筆在貓咪的腹部輕輕地加入亮色，使陰影處的毛色有一定的光澤度。

13 尾巴

先用中黃色色鉛筆給貓咪的尾巴添上亮一點的色調，注意要淡淡地畫出來，不能蓋過主色調。

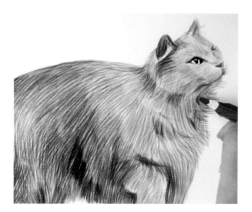

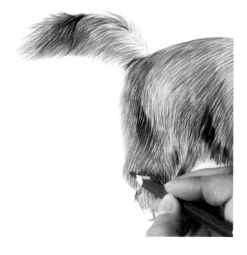

14 脖子

用棕紅色色鉛筆給貓咪的脖子處毛色加重色調，使貓咪短粗的脖子看起來更加明顯。

15 後腿

後腿邊緣處在上色時要注意表現毛色的輕盈柔軟的感覺，不能畫得太過粗笨。

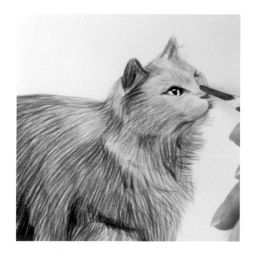

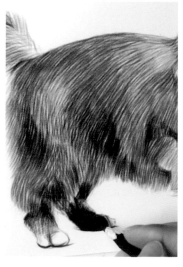

406
中黃色

415
橘色

499
黑色

492
棕紅色

17 爪子

為了使陰影處的爪子看起來更加明顯，需要不斷地添加顏色來加重其色調。

16 鼻子

選用棕紅色色鉛筆仔細刻畫貓咪的鼻子和嘴巴，主要以小短線的塊面感來表現細節。

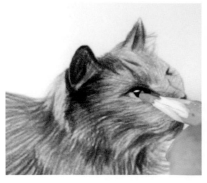
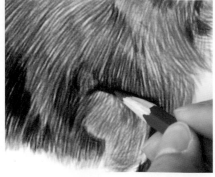

18 頭部調整

用草綠色色鉛筆加深眼睛內側的顏色，用棕紅色色鉛筆加重耳朵內側的顏色。

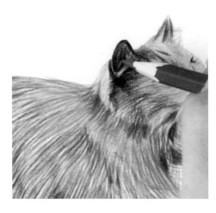
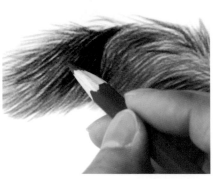

19 毛色調整

整體的毛色都再次加入一些棕紅色色階，看起來多一點鮮亮又不會過於耀眼。

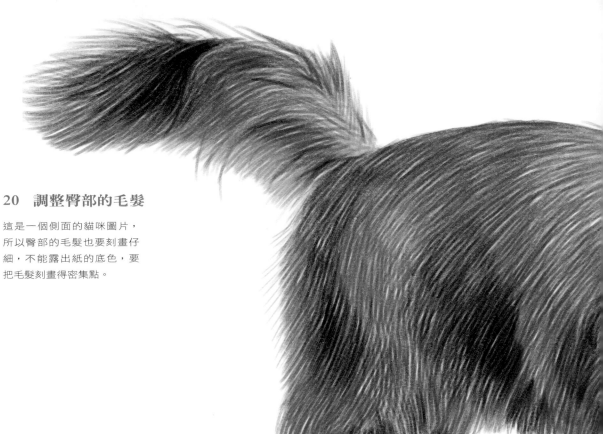

20 調整臀部的毛髮

這是一個側面的貓咪圖片，所以臀部的毛髮也要刻畫仔細，不能露出紙的底色，要把毛髮刻畫得密集點。

21 完整的畫面

畫到最後的時候，即使還有
甚麼問題，也不要做大幅度
的修改，只要適當小小的調
整一下就可以了。

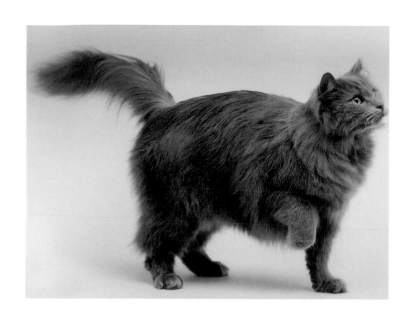

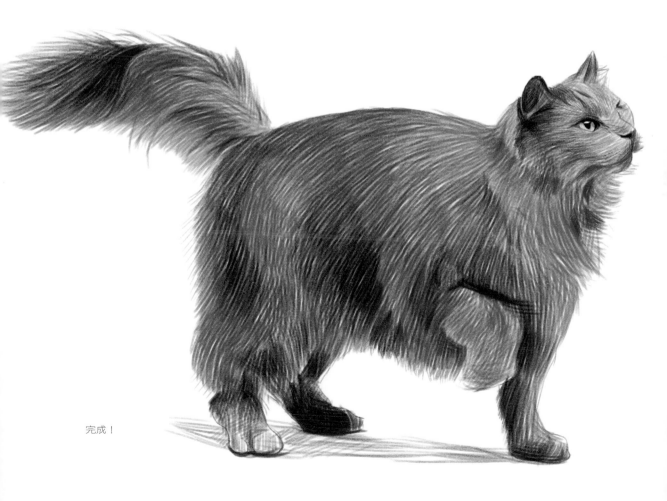

完成！

喜馬拉雅貓

喜馬拉雅貓融合了波斯貓的輕柔、嫵媚和反應靈敏，和暹羅貓的聰明和溫雅。牠有波斯貓的體態和長毛，暹羅貓的毛色和眼睛。牠的性情介於暹羅貓和波斯貓之間，集兩者的優點於一身，便於飼養，逗人喜愛，特別適合需要精神安慰的人飼養。

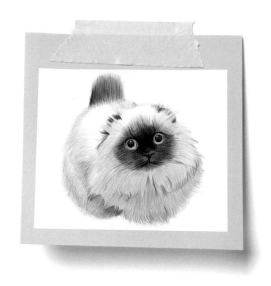

特徵刻畫明確

圓圓的臉頰和下顎，小巧的耳朵和短鼻，還有圓滾滾的大眼睛。

01 勾勒外形

掌握好握筆的力度，用淺淺的線條勾勒出貓咪的輪廓線。

02 加粗外形線條

加粗貓咪的外形線條，並確定五官位置。

03 勾勒細節

用淺淺的線條勾勒出貓咪的臉部細節。

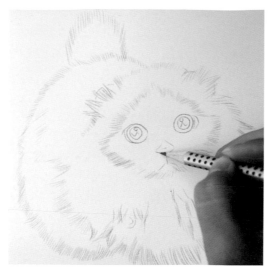

04　完成線稿圖

用鉛筆勾畫出貓咪身體毛髮的層次後，再完善細節。

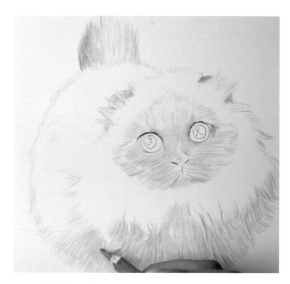

05　開始上色

選用青灰色色鉛筆給貓咪的底層背毛和臉部塗上底色。

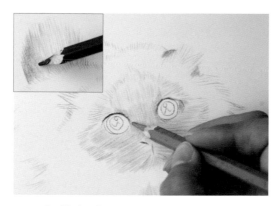

06　細節勾畫

分別給尾巴和眼睛塗上淡淡的底色。

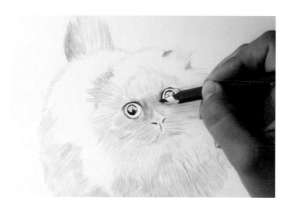

07　繼續畫眼睛

選用赭石色色鉛筆加重眼眶顏色。

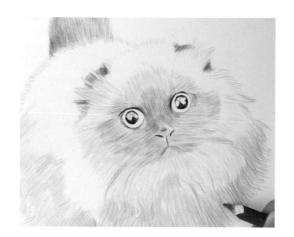

08　加重背毛顏色

選用橄欖綠色色鉛筆給貓咪前側毛色加重色彩。

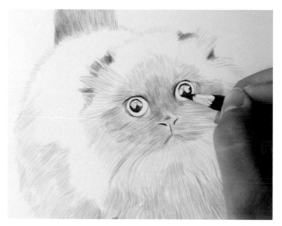

09　給眼珠加色

用黑色給貓咪的眼珠塗上顏色，使之看起來更加明亮。

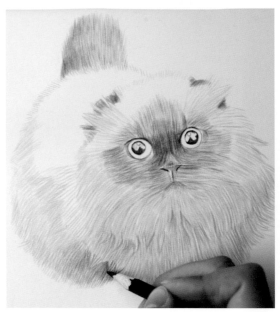
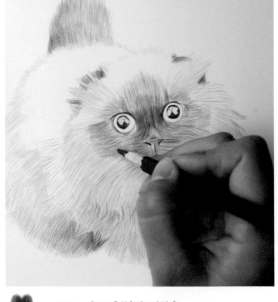

10 刻畫底部毛色

選用黑色色鉛筆仔細刻畫貓咪身體下方的
毛色，要細膩一點。

 499 黑色　478 熟褐色

11 加重臉部顏色

選用熟褐色色鉛筆加重貓咪臉部的顏色，注
意上色時一定要順著臉部的紋理刻畫，不能
有交叉線。

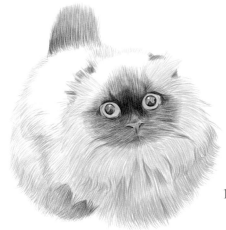

放大

473 深苔

12 添加細節

用黑色加重貓咪額頭及臉頰處的顏色，用深苔綠
給底部邊緣的毛色加入一定亮度。

476 赭石色

　　　這樣的尾巴看
起來是不是有點不
一樣呢？

13 深入繪製毛色

選用赭石色色鉛筆加重貓咪各個
部位的毛色，豐富層次。注意
不同部位的毛色變化都要刻畫完
整。

14 仔細刻畫臉部

選用普藍色色鉛筆仔細刻畫貓咪瞳孔的顏色，注意要留出高光部位。

453
普藍色

眼睛是整幅畫面的亮點，眼睛的顏色和光澤度都要仔細刻畫。

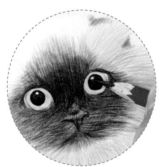

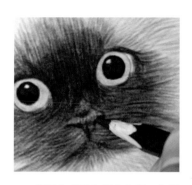

鼻子和嘴巴也不能忽視，主要抓住顏色的變化去刻畫，這樣很容易表現出立體感。

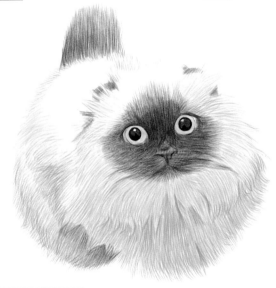

15 最後的調整

把貓咪身體的細節刻畫完成後，再用軟橡皮提亮貓咪的亮面。

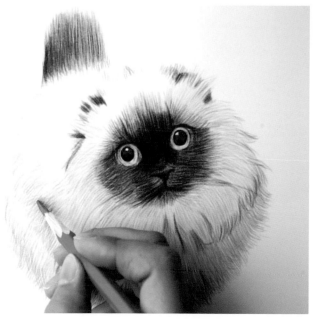

毛色的層次比較多的時候，一定要仔細刻畫每一個細節。

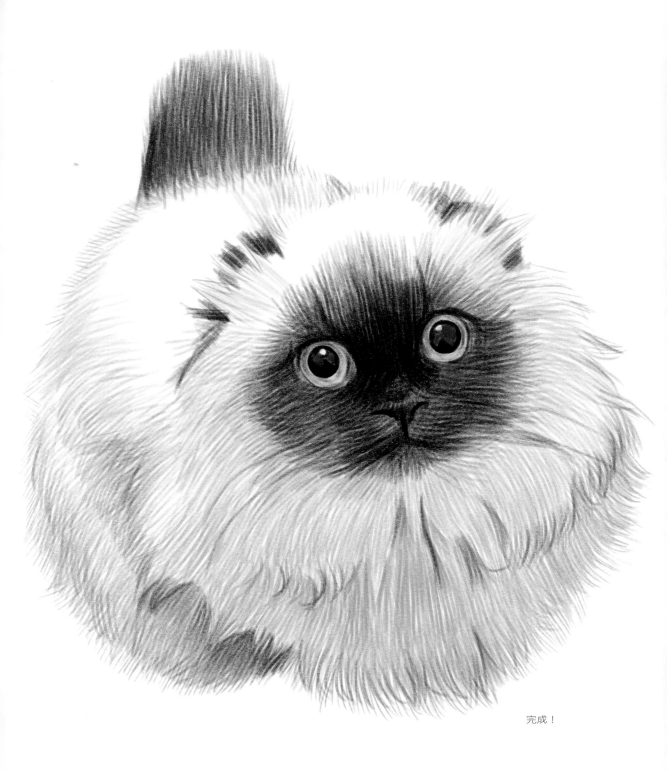

完成！

布偶貓

布偶貓又稱布拉多爾貓,是貓中體型和體重最大的一種貓。頭呈 V 形,眼大而圓,背毛豐厚,四肢粗大,尾長,身體柔軟,多為三色或雙色貓。布偶貓性格溫順好靜,對人非常友善,忍耐性強。

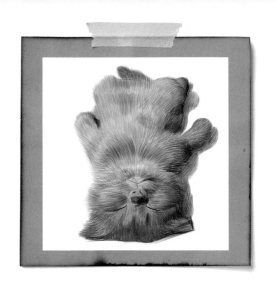

01　草圖的準備

先用淺淺的長線條確定出布偶貓的外形輔助線。

02　確定身體位置

在輔助線內輕輕畫出貓咪身體的輪廓位置。

03　開始刻畫毛髮

擦掉外側的輔助線,慢慢地刻畫出貓咪準確的外形。

04　調整線稿

用軟橡皮調整外形,注意不要擦掉有用的線條。

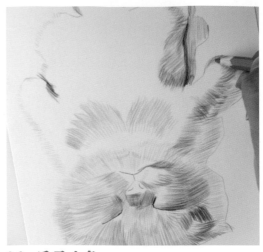

430
粉紅色

05　臉頰上色

先用粉紅色色鉛筆給貓咪的臉頰等部位塗上淡淡的底色。

06　爪子上色

爪子的邊緣處也用粉紅色色鉛筆塗上淡淡的顏色，看起來很柔和。

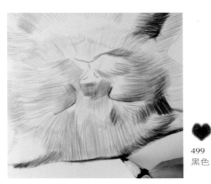
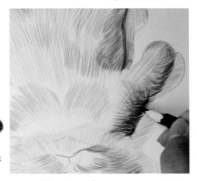
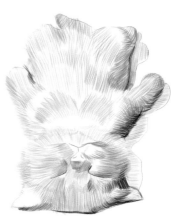

499
黑色

07　加重邊緣顏色

用黑色加重貓咪頭頂與地面接觸的邊緣部分顏色，使界線更加明顯。

08　細心觀察

身體右側的邊緣部分用黑色加深，勾勒出陰暗面的對比效果。

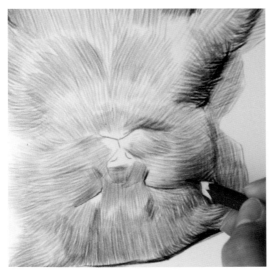
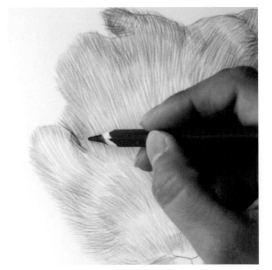

487
棕色

09　繼續刻畫頭部

繼續刻畫貓咪頭部的毛色，注意一定要順著貓咪的形體刻畫，看起來會更加自然。

10　背毛刻畫

用棕色色鉛筆刻畫爪子附近的毛髮。注意毛髮的層次關係要刻畫完整。

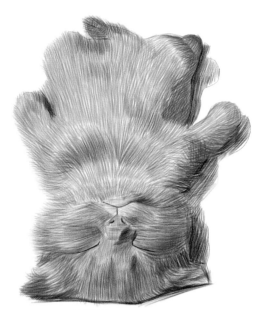

11 臉部細節的刻畫

雖然貓咪閉著眼睛，但是臉部細節仍然是刻畫的重點，鼻子和嘴巴要畫得精細小巧，看起來很可愛。

483
路黃色

416
深紅色

重點！

臉部的刻畫，除了臉頰的毛色層次外，還包括鼻子和嘴巴。

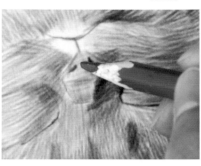

12 側面陰影

側邊的陰影用赭石色色鉛筆加重顏色，使效果更顯著。

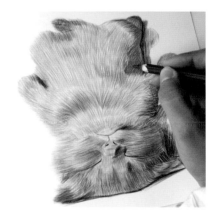

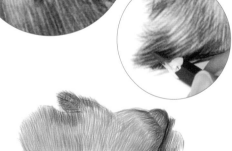

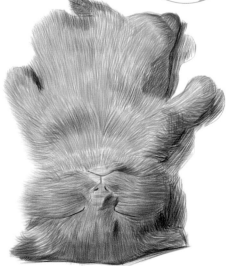

13 刻畫耳朵

刻畫貓咪耳朵處的毛髮，高光部分的毛髮比較白，無需刻畫，主要是刻畫灰面和暗面的毛髮。

14 整體加重毛色

給貓咪整體的毛色加入淡淡的金色亮調，使畫面看起來更柔和，也多了點活潑。

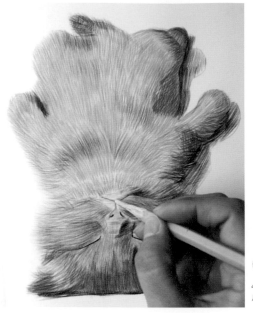

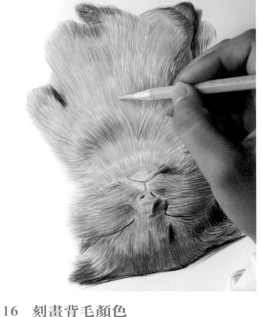

432
皮膚色

15　加重嘴巴顏色

選用皮膚色色鉛筆加重鼻子和嘴巴的顏色，一定要把臉部的所有細節都刻畫完整。

16　刻畫背毛顏色

在腹部用皮膚色色鉛筆增加亮度，使毛色看起來更柔和。注意線條要排列整齊。

17　最後的調整

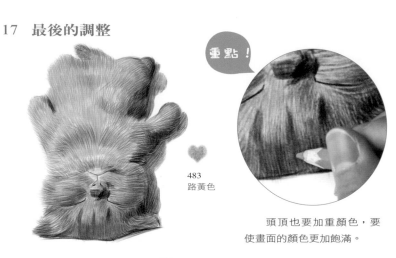

重點！

483
路黃色

頭頂也要加重顏色，要使畫面的顏色更加飽滿。

眼睛的下方要用路黃色加重色調，注意不能遮擋眼睛的線條。

重點！

明暗對比一定要處理好，層次要均勻。

18　不忽略每一處細節

用赭石色色鉛筆刻畫貓咪耳朵處的明暗效果，用黑色鉛筆加重眼睛的縫隙顏色。

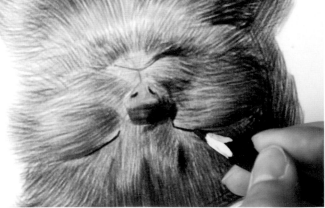

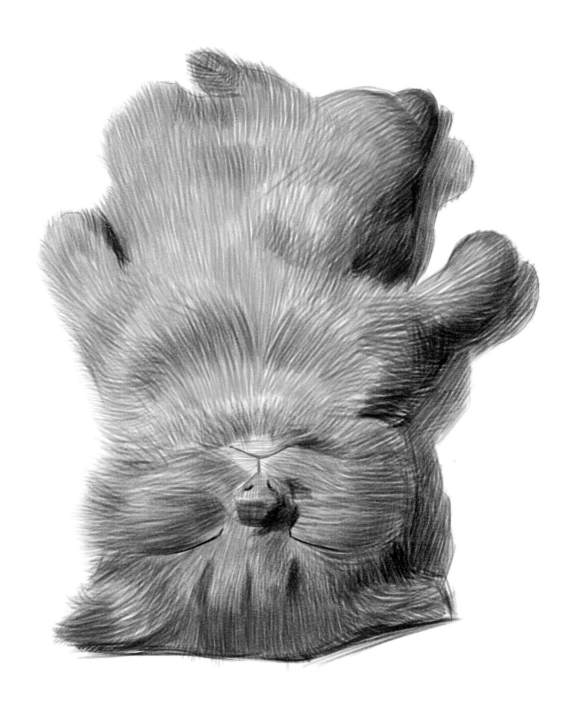

完成！

暹羅貓

　　暹羅貓屬於東方短毛貓，性格非常外向，活潑愛動，表情可愛，聰明靈敏。牠們非常喜歡與人相處，而且善解人意，又像狗一般忠誠，常與主人一起外出散步，因此有"貓中之狗"的榮譽稱號。

重點注意

★眼睛是心靈的窗戶，當然要重點刻畫。

★三角形的長耳朵也是吸引人眼球的特徵。

★小而尖的腦袋使牠看起來更加可愛。

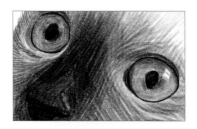

眼睛大小適中，杏仁形，清晰、明亮，顏色為透亮的藍色。

大大的耳朵在腦袋上看起來跟顯眼，呈三角形。

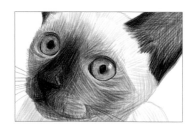

腦袋是個倒三角形，看上去就像個 V 字。口尖，有銳角感。

01　繪製外形輔助線

先用淡淡的線條確定出貓咪的身體大小，注意繪製輔助線時，一定要控制好握筆的力度。

02　勾勒貓咪外形輪廓

外形輔助線確定後，開始勾勒貓咪的身體輪廓，主要用細線表示。

03　頭部細節

先用細線輕輕地畫出貓咪的
眼睛、鼻子、嘴巴和鬍鬚。

04　身體其他細節

頭部細節完成後，再繼續勾勒腿腳處的細
節線條，使貓咪身體更加完整。

05　完成的線稿

用軟橡皮的尖角擦去多餘的
線條，再補上需要而擦去的
線條。

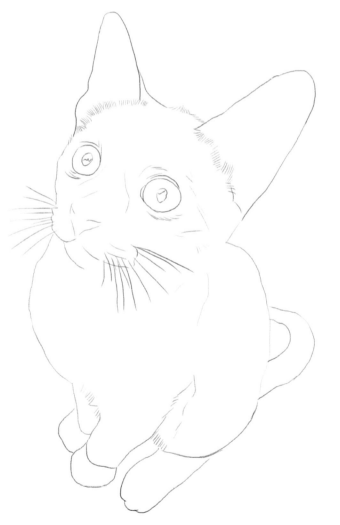

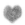
448
青灰色

499
黑色

492
棕紅色

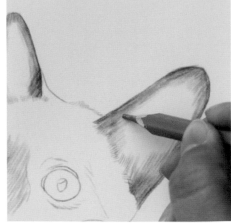

06　畫耳朵

選用青灰色色鉛筆
給貓咪的耳朵邊緣
上色，注意上色時
一定要細膩且均勻。

07　畫尾巴

用黑色鉛筆加粗貓咪尾巴的邊緣，使尾巴看起
來更加有立體感。

08　畫陰影

貓咪腳下的陰影要順著
一個方向畫，用棕紅色
色鉛筆給其中加入亮色
調。

09　畫眼睛

用藏藍色色鉛筆給貓咪眼睛
的眼白部分上色，力度要輕
一點，上色要均勻。

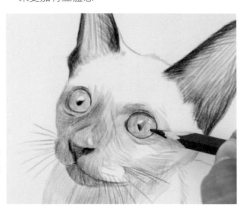

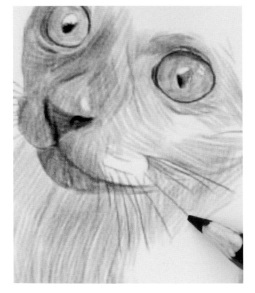

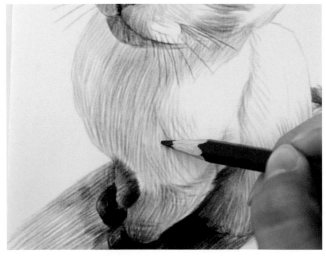

449
藏藍色

416
深紅色

10　畫鬍鬚

用削得很尖的黑色鉛筆
輕輕地勾勒出貓咪嘴角
兩側的鬍鬚。

11　畫腹部

貓咪腹部的毛色有一定的亮度，用深紅色順著
著毛髮的生長方向上色，要輕輕地、均勻地
上色。

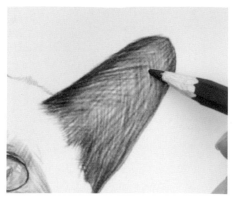

12 耳朵內側

用棕紅色色鉛筆給貓咪耳朵的內側上色，可以用交叉的線條刻畫。

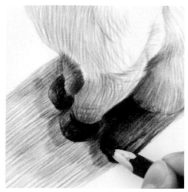

13 爪子

暹羅貓的爪子短小，在陰影處要用黑色鉛筆加重顏色，後爪顏色更深。

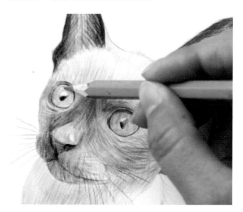

14 眼睛加色

用水藍色色鉛筆繼續給眼睛的眼白部分上色，使眼睛具有透亮的藍色。

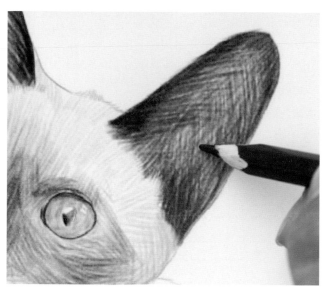

15 耳朵加色

用咖啡色色鉛筆加重耳朵內側的顏色，可以使用交叉線條。

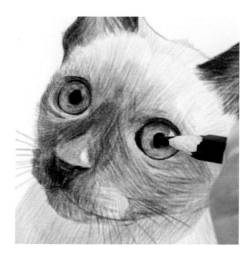

16 畫眼珠

用黑色鉛筆加大瞳孔部分的面積，使眼睛看起來炯炯有神。

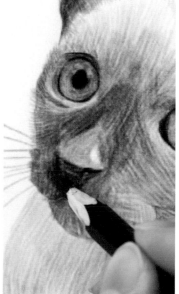

492
棕紅色　　447
　　　　　水藍色

499
黑色　　480
　　　　咖啡色

17 畫嘴巴

為了使嘴巴看起來更加明顯，用黑色鉛筆加深嘴巴的顏色。

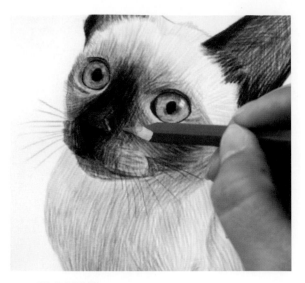

18 臉頰調整

在鼻子的側面使用橄欖綠色鉛筆豐富臉部的色調。

19 爪子加色

為了使後面的爪子色調更多層次，用橄欖綠再加重色彩。

20 完整的畫面

畫到接近尾聲時，一般不對
畫面做過多的調整，只需進
行小小的修飾即可。

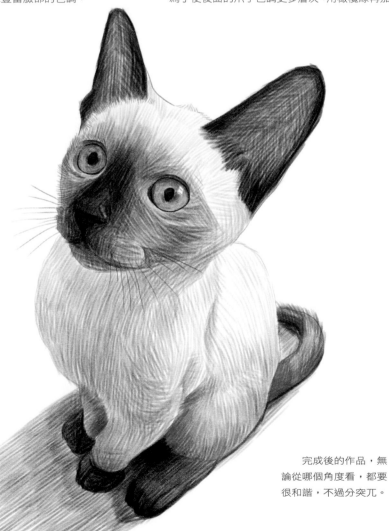

完成後的作品，無
論從哪個角度看，都要
很和諧，不過分突兀。

第五章 生活中的貓咪 ♥

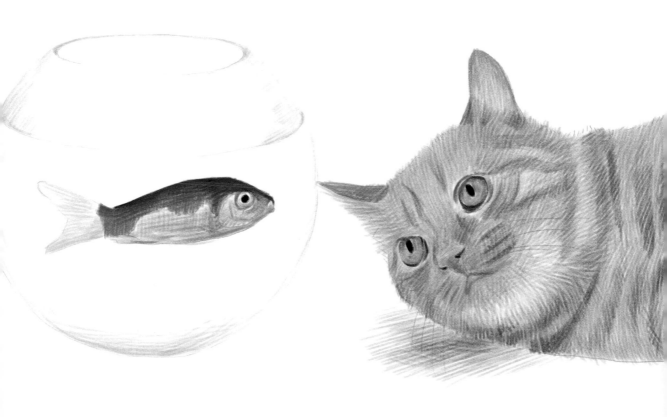

睡覺的貓

睡覺的貓重點要顯現出整體的慵懶感，趴在那裡軟綿綿的一團，看起來讓人忍不住想撫摸一下。

01 確定整體比例

先用淺淺的長線條確定出貓咪的外形輪廓，注意貓咪的身體比例要刻畫準確。

02 加粗外輪廓

用鉛筆沿著確定好的外輪廓加粗外形線條，確定兩隻耳朵的位置。

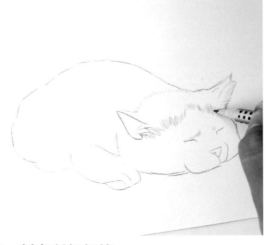

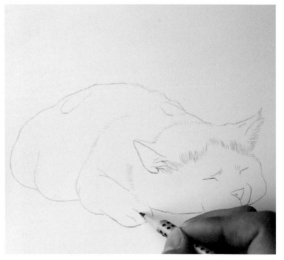

03 刻畫頭部細節

畫出耳朵、眼睛、鼻子、嘴巴、額頭的紋路等頭部細節。

04 整線稿

先完成身體的皺褶處陰影分界線，再用軟橡皮調整線稿的虛實關係。

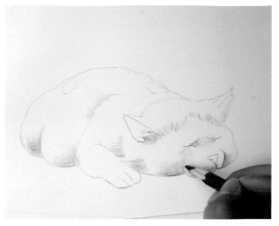

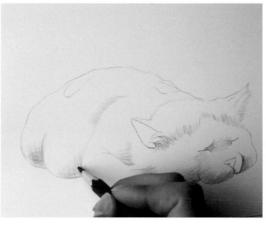

05 臉頰上色

用棕紅色色鉛筆給貓咪的臉頰上色，要順著一個方向輕輕畫。

06 陰影處理

492
棕紅色

在身體的不同部位用棕紅色色鉛筆畫出陰影。畫出爪子附近的淡淡底紋。

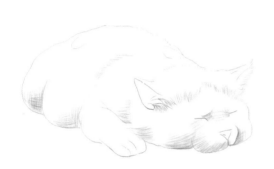

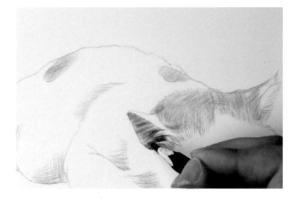

07 初步陰影效果

背部、爪子旁邊，以及頭部的陰影效果初步確定位置後，效果如圖所示。

08 耳朵上色

用黑色鉛筆給貓咪的右耳內部塗上底色，注意紋理的方向。

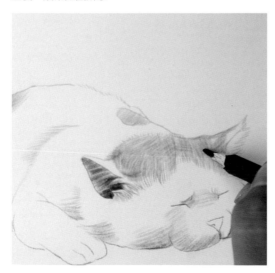

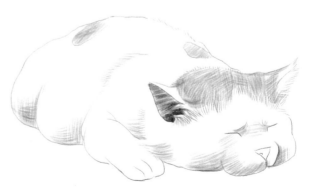

09 刻畫額頭

用棕紅色色鉛筆給貓咪的額頭塗上顏色，要均勻細膩，不能過於粗糙。

10 整體陰影效果

再用棕紅色給身體其他部位加上陰影效果。

11　鼻子和爪子

用皮膚色色鉛筆給貓咪的鼻子加重顏色，看起來很粉嫩。再用黑色鉛筆畫出爪子的紋路。

重點！

432
皮膚色

499
黑色

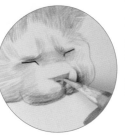

496
暖灰色

　加重整體的毛色時，要注意不同位置的輕重之分，層次的地方要上色均勻。

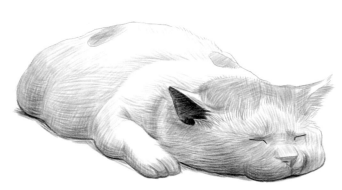

12　整體加重顏色

睡著的貓咪毛色看起來很柔順，上色時要特別注意這一點。

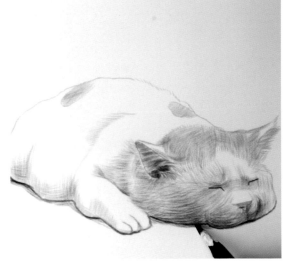

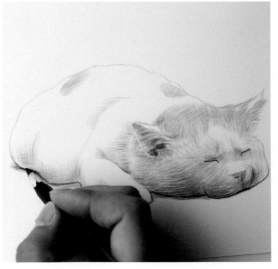

13　下巴邊緣

刻畫貓咪下巴處的毛髮，交界陰影處用黑色鉛筆加重。主要是刻畫灰面和暗面的毛髮。

14　畫陰影

貓咪身體與地面接觸的地方，用黑色鉛筆畫出清晰的粗線條，旁邊加一些淡淡的陰影。

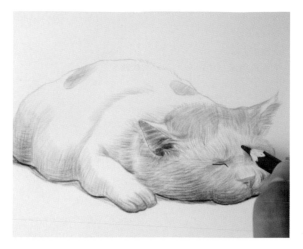

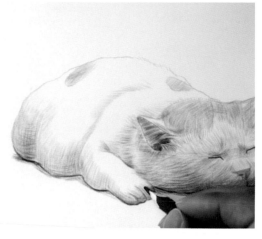

15　加重額頭顏色

用赭石色色鉛筆加重貓咪額頭的顏色，注意額頭的紋理有輕有重，一定要把每個細節都刻畫到位。

16　刻畫爪子顏色

貓咪爪子的縫隙處再加入一點點赭石色，看起來顏色會更加豐富。

17　最後的調整

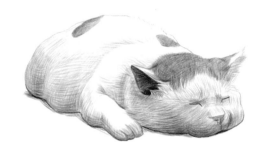

身體陰影處加入亮色調，使貓咪的形象更加鮮明。

用深綠色色鉛筆給貓咪身體的陰影處加上淡淡的亮色調，豐富畫面。

柔和流暢、層次均勻的線條會使畫面看起來更舒服。

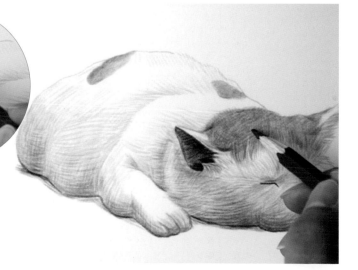

18　抓住每一個細節

在額頭加入一些棕紅色，使頭頂看起來多一些溫馨的感覺。

鬍鬚要畫得隨意一點，不能過於呆板。筆要削尖一些，但是線條要柔和。

鼻孔要用黑色鉛筆加重顏色，不能淹沒在粉紅色的鼻頭下，用兩條小短線表示。

臉頰要加入一些亮色調，淡淡的，若隱若現，看起來更健康，有活力。

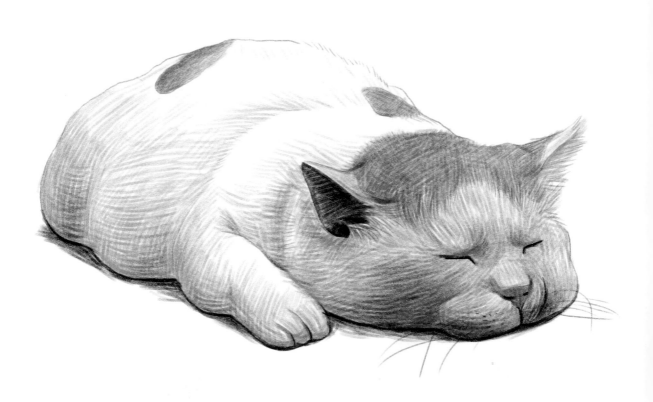

完成！

淘氣的貓

淘氣的小貓咪著急得幾乎要跳起來了，伸出小爪子向前撲騰著，是看到了甚麼喜歡吃的東西嗎？

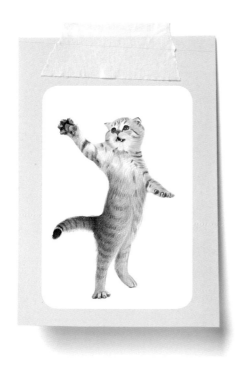

★重在表現眼神傳達出的意義。
★微微張開的嘴巴。
★兩隻爪子的動作各有特色。
★尾巴要顯現出一定的活力。
★整體的白色絨毛很重要。
★身體毛色的層次感。

　　不管畫面簡單與否，畫面的大小和遠近的整體關係都要把握好，這些都是我們在作畫前首先要考慮的細節。

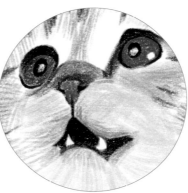

　　這樣的臉部表情，即使不用看動作，也能讓人想像出牠的迫不及待。

103

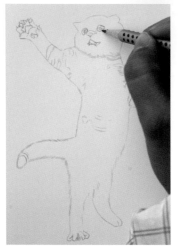

01 線稿步驟

先用鉛筆打出貓咪的外形輔助線,再沿著輔助線輕輕畫出貓咪的身體輪廓線,接著確定五官的位置,並畫出身體上半部分的一些毛髮,以及爪子的細節。

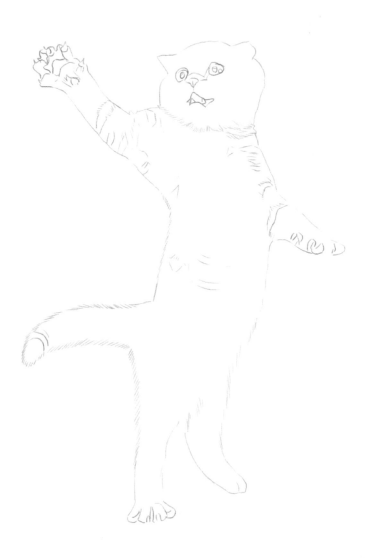

進一步細化線稿的細節,如眼睛、嘴巴、鼻子等,以及四肢和尾巴處的毛髮細節。

496
暖灰色

495
暖灰色

02 完整的線稿圖

用鉛筆和橡皮共同完成貓咪的線稿圖,用鉛筆勾勒出毛邊。

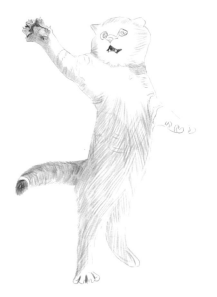

03　開始舖色

用棕色色鉛筆以排斜線的方式給貓咪的脖頸處和腹部側面上色。

　478　熟褐色　　487　棕色

04　刻畫細節

先用深紫色色鉛筆給貓咪張開的嘴巴內上色，再用皮膚色色鉛筆給貓咪的爪子、臉頰等處塗上淡淡的顏色。

432　皮膚色　　435　深紫色

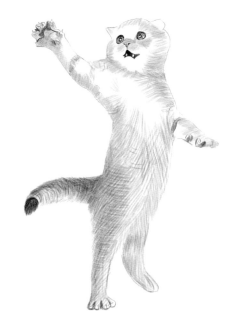

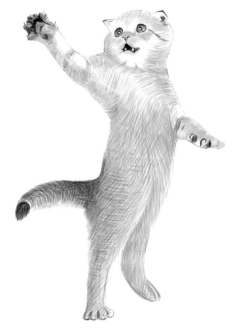

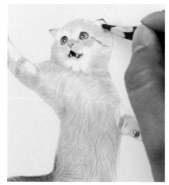

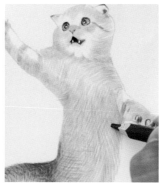

05　給貓咪身體上色

用棕色色鉛筆分別加深貓咪的臉部和身體顏色，整體提高色調。

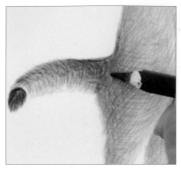 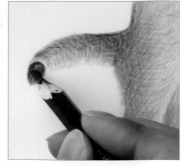 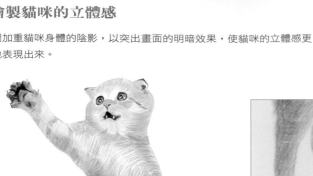

06 繪製貓咪的立體感

用深色調加重貓咪身體的陰影，以突出畫面的明暗效果，使貓咪的立體感更加明顯地表現出來。

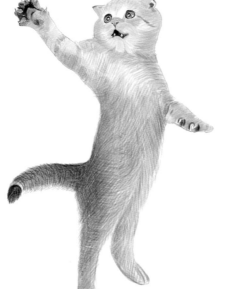

07 刻畫細節

因為貓咪是直立的姿勢，爪子的刻畫應該更加清晰有力度，腿部的毛色也要顯現出明暗效果的對比。

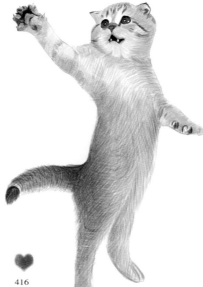

08 五官

鼻子用紅色色鉛筆刻畫，使鼻子在整個畫面中更加突出地表現出來。

09 臉部的顏色

用橘色色鉛筆為貓咪的臉頰增添亮色調，更加凸顯出貓咪膚色的粉嫩感，看起來更可愛。

415
橘色　　416
深紅色

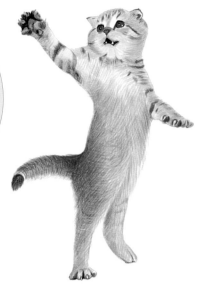

10 表現層次感

用赭石色色鉛筆畫出貓
咪兩隻前爪的毛髮層次。

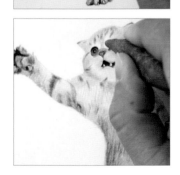

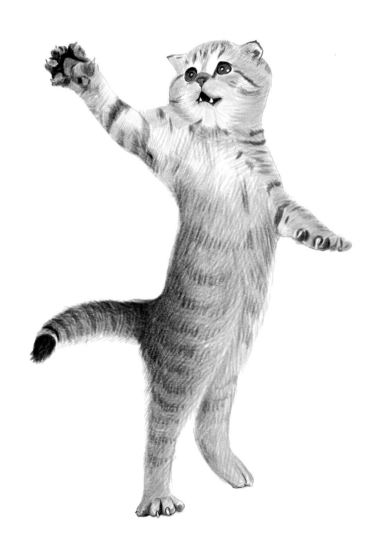

11 完整的畫面

分別畫出貓咪的尾巴和身
體的毛髮層次，最後用橡皮
擦出高光。

站崗的貓

這隻貓咪的腦袋特別大,看起來非常可愛討喜,牠閉目養神的樣子很逗趣。下面我們就一起來畫這隻站崗的貓。

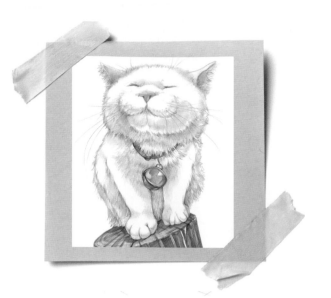

01　草圖的準備

先用淺淺的長線條確定出貓咪的外形輪廓,注意貓咪的動態要刻畫準確。

02　確定五官和身體

慢慢畫出貓咪的五官和身體,注意開始用有弧度的線條刻畫。

03　開始刻畫毛髮

擦掉多餘的輔助線,慢慢畫出貓咪準確的外形。

04　調整線稿

選用軟橡皮調整線稿的虛實關係,注意不要擦掉有用的線條。

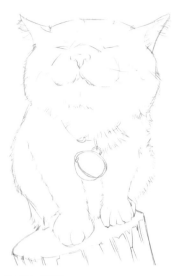

05　細節到位

完整的線稿圖一定要把細節刻畫清楚，便於後面上色。

430　　452
粉紅色　金色

06　刻畫五官

五官是畫面的重點，要仔細刻畫。耳朵和鼻子選用粉色色鉛筆上色。

07　細節勾畫

貓咪嘴邊的毛髮選用金色色鉛筆刻畫，脖子上的項圈選用紅色色鉛筆，可愛的大鈴鐺選用灰色色鉛筆刻畫。

418　448
紅色　青灰色

08　細心觀察

肚子下的毛髮顏色比較深，要把線條排得密集點。

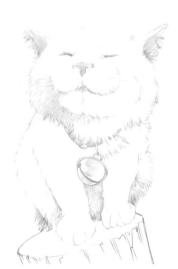

09　繼續刻畫毛髮

繼續刻畫貓咪身上的毛髮，注意一定要順著貓咪的形體刻畫。

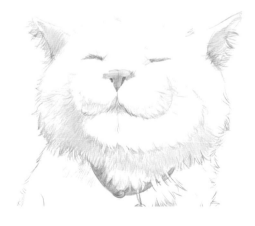

483
路黃色

10　臉部刻畫

選用路黃色色鉛筆刻畫下頜附近的毛髮。注意毛髮的層次關係要刻畫完整。

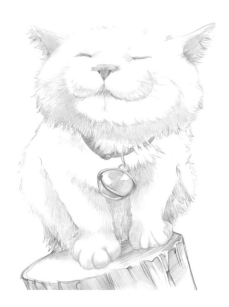

11 深入刻畫毛髮

整體深入刻畫貓咪身體上的毛髮，接著刻畫爪子上的毛髮。注意線條刻畫的柔和點。

小爪子上主要抓住三個面進行刻畫：暗面、灰面和亮面。

12 鈴鐺的刻畫

刻畫鈴鐺的時候，一定要把鈴鐺的金屬質感表現出來。

496
暖灰色

用熟褐色色鉛筆刻畫貓咪身體下的樹樁，注意上面的紋路一定要畫仔細。

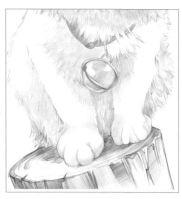

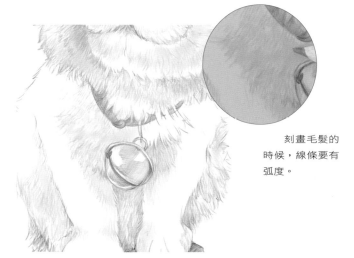

刻畫毛髮的時候，線條要有弧度。

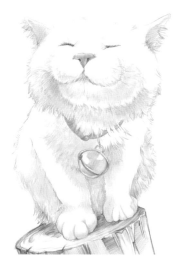

13 刻畫腿部

刻畫貓咪腿部的毛髮。高光部分的毛髮比較白，無需刻畫，主要是刻畫灰面和暗面的毛髮。

14 整體加重毛髮

加深貓咪身上的毛色，增強立體感。

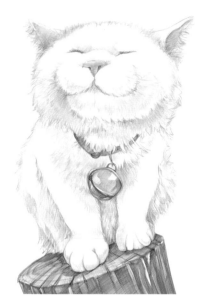

492
棕紅色

15　加深樹椿的顏色

選用赭石色色鉛筆加深樹椿的顏色，注意樹椿的紋理要仔細刻畫，一定要把每一個細節都要刻畫清楚。

16　刻畫環境色

刻畫出樹椿上面的環境色，注意線條要排列整齊。

17　最後的調整

重點！

項圈也要加重顏色，要使畫面的顏色更加飽滿。

畫面的重要部分要進行細緻調整，特別是樹椿和貓咪的五官。

重點！

線條一定要流暢，細節不要含糊帶過。

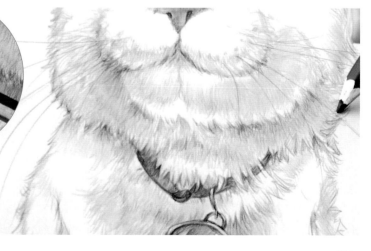

18　不要忽略每一處細節

用赭石色色鉛筆刻畫出貓咪長長的鬍鬚，讓畫面看起來更加精緻。

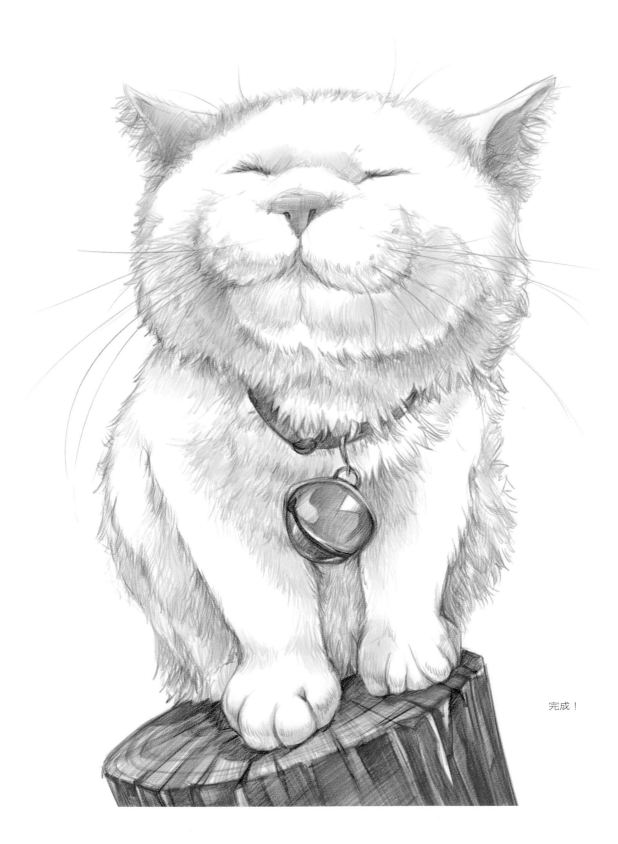

完成！

高興的貓

這隻貓咪高興得嘴巴大張，舌頭也伸出來了，那圓圓的大眼睛現在只剩下一條縫隙，真令人憐愛看得我都想抱抱牠。

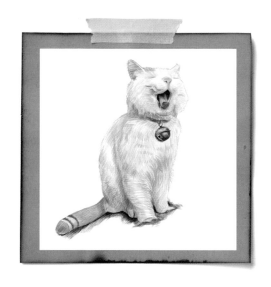

重點注意

★頭部的細節要仔細刻畫。

★可愛的小鈴鐺要畫出質感。

★小尾巴要畫出牠的特點。

五官中嘴巴要仔細刻畫，特別是要把伸出來的小舌頭的動態刻畫準確。

要刻畫好脖子上面的小鈴鐺我的外形和質感。

尾巴主要以橘色的色鉛筆繪製，注意排線上色的時候，線條要排列整齊，還要刻畫出尾稍的條紋。

01 勾勒動態框架

先用直線條勾勒出貓咪蹲著的動態框架。

02 確定外形

在動態框架的基礎上勾勒出貓咪的外形輪廓線，注意大的細節要勾畫到位。

03　勾畫五官和毛髮

仔細勾勒出貓咪的頭部毛髮
和五官。

04　勾畫身上的毛髮

頭部勾畫好後，接著勾畫出貓
咪身體邊緣的毛髮，然後淡淡
地勾畫出身體暗面的毛髮。

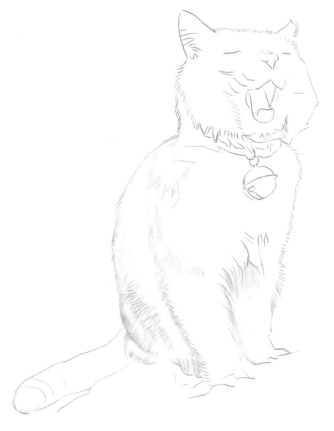

05　完成線稿

完整地勾畫出線稿後，利
用軟橡皮擦調整貓咪線稿
的虛實變化，使線稿更加
準確。

448
青灰色

416
深紅色

499
黑色

06 從暗面開始

選用暖灰色色鉛筆從貓咪身體的暗面開始排線上色。要順著毛髮的生長方向進行表現。

07 張大的嘴巴

貓咪的嘴巴是畫面中最暗的地方，所以選用黑色的色鉛筆加重嘴巴內側的顏色。

08 繼續排線上色

從暗面開始一層層排線，注意線條要刻畫整齊。特別是胸部下面的毛髮要一根根刻畫，這樣畫出的貓咪會比較精緻。

09 刻畫舌頭和鼻子

選用紫紅色色鉛筆刻畫貓咪的舌頭和小鼻頭，注意順便也畫出嘴巴邊緣的顏色。

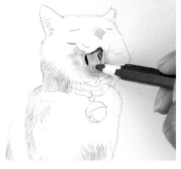

10 肢體的陰影

給肢體底下的陰影上色，要順著貓咪的形體仔細排線刻畫，注意把握好虛實關係。

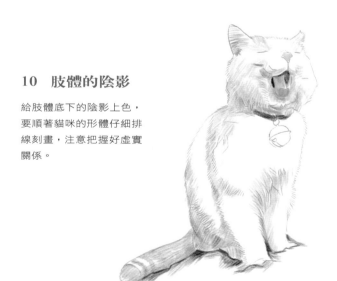

11 繪製前腿後側

用暖灰色色鉛筆刻畫貓咪前爪後側的毛髮。

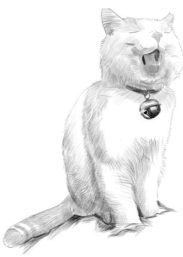

13 慢慢加深顏色

慢慢排線加重暗面的顏色，這樣貓咪的立體感就刻畫出來了。

12 耳朵

用紅色色鉛筆仔細刻畫貓咪的耳朵，注意顏色不能太重。

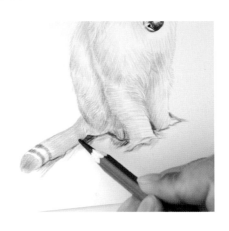

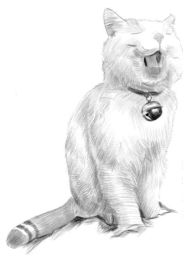

15 前腿的毛髮

雖然前腿的毛髮顏色比較淡，但還是要仔細刻畫出細節，注意要把握好顏色的變化。

14 可愛的尾巴

用橘色色鉛筆從尾巴的暗面開始一層層加深尾巴的顏色，注意不要忽略尾巴的特點。

16 小鈴鐺

選用青灰色和黑色色鉛筆刻畫貓咪脖子上的鈴鐺，注意要讓顏色層次關係拉開，這樣才能表現出鈴鐺的質感。

17 頭部是重點

貓咪的頭部是畫面的重點刻畫對象，我們要仔細刻畫每一個細節。

406
中黃色

483
路黃色

492
棕紅色

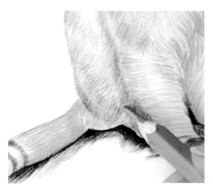
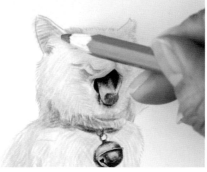

18 加深暗面和投影

選用青灰色和黑色色鉛筆整體加深暗面的顏色，讓暗面的顏色層次關係拉開。

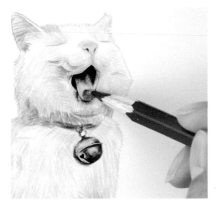

19 最後調整

最後遠觀畫面，然後對貓咪的耳朵、嘴巴和尾巴進行調整。

20 可愛的貓咪

最後不要做大的調整了，細節可以再進一步刻畫，直到滿意為止。

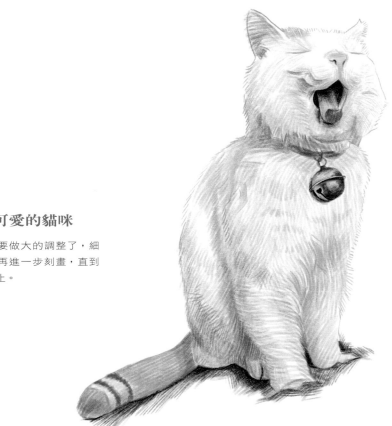

玩累了的貓

毛線團上面趴著一隻可愛的橘色小貓咪，牠好像已經玩了很久，藍色的毛線纏繞在牠的脖頸上，累得牠都趴在毛線團上睡著了。是不是很想畫牠？那就趕緊動筆吧！

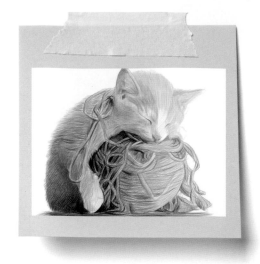

01　趴著的動態

首先要用流暢的直線勾畫出貓咪趴在毛線團上的動態輔助線。

02　外形

在動態輔助線上勾勒出貓咪的外形輪廓。

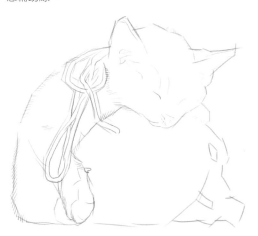

03　勾勒身體特徵

外形勾勒得差不多了，接著用小短線勾勒出貓咪的身體特徵。

04　勾畫毛線圖案

仔細勾畫身上和頭下的毛線團。

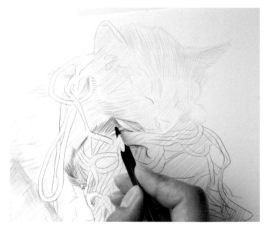

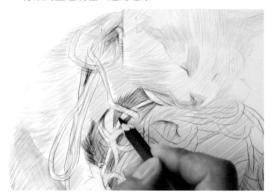

478
熱褐色

499
黑色

05 身體上色

選用棕色的色鉛筆順著毛髮的生長方向給貓咪頭部和身體上色。

06 毛線團的顏色

從毛線團的暗面開始上色，首先選用黑色色鉛筆仔細刻畫纏繞在一起的毛線。

07 線團的投影

選用咖啡色色鉛筆橫著排線給貓咪和線團的投影上色，影子的明暗變化要把握好。

08 耳朵上色

用黑色鉛筆給貓咪的右耳內部塗上淡淡的底色，注意紋理的方向。

437
藍紫色

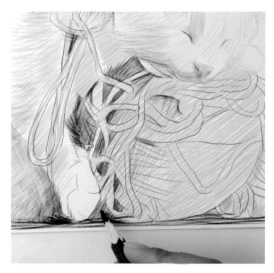

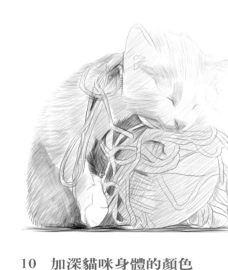

443
群青

09 仔細刻畫暗面

暗面刻畫到位了，畫面的立體感也就出來了。

10 加深貓咪身體的顏色

用棕紅色色鉛筆整體加深貓咪身體的顏色，然後再加深線團暗面的顏色，讓顏色層次更明確。

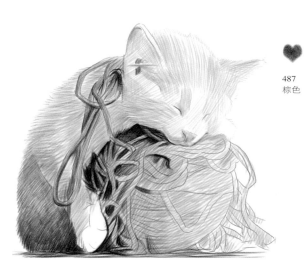

11 繼續刻畫暗面

加深線團暗面的同時要不斷地刻畫貓咪和線團的細節，讓畫面更加精緻

432
皮膚色

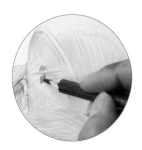

仔細刻畫貓咪的耳洞和耳朵上面的毛髮，然後再一根根刻畫毛線。

12 小眼睛

貓咪在睡著了的時候，眼睛特別小，只要畫出眼睛的縫隙線，然後把眼睛上的眼睫毛畫出來就可以了。

487
棕色

13 整體刻畫

刻畫貓咪下巴處的毛髮，交界陰影處用黑色鉛筆加深。主要是刻畫灰面和暗面的毛髮。

14 繪製暗面層次

貓咪臀部的毛髮顏色要仔細繪製，要準確畫出顏色的層次關係，接著再加深毛線團的暗面。

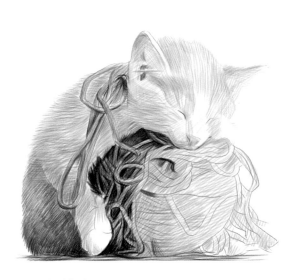
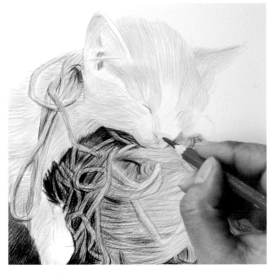

15　調整畫面

畫到這裡，要仔細檢查一下，是不是所有的重點細節都刻畫出來了，如果沒有，就趕緊加上，避免畫到後面不容易更改。

16　細節勾畫

這幅畫，五官雖然不怎麼顯眼，但是五官的位置還是要準確地表現出來，一些小細節還是要刻畫完整。

17　補充畫面

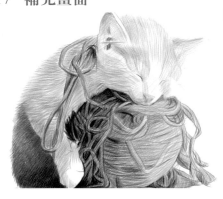

重點！

耳朵和脖子的暗面要仔細刻畫。

選用黑色的色鉛筆繼續刻畫毛線團上的小細節。

重點！

選用棕紅色色鉛筆調整貓咪臀部的毛髮，顏色關係要把握住準確。

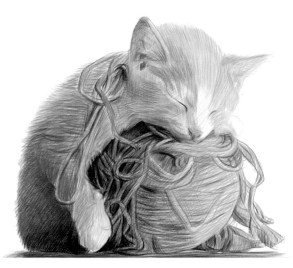

18　最後的調整

頭部的顏色比較淡，不容易把握，所以最後再對頭部的顏色關係進行調整。

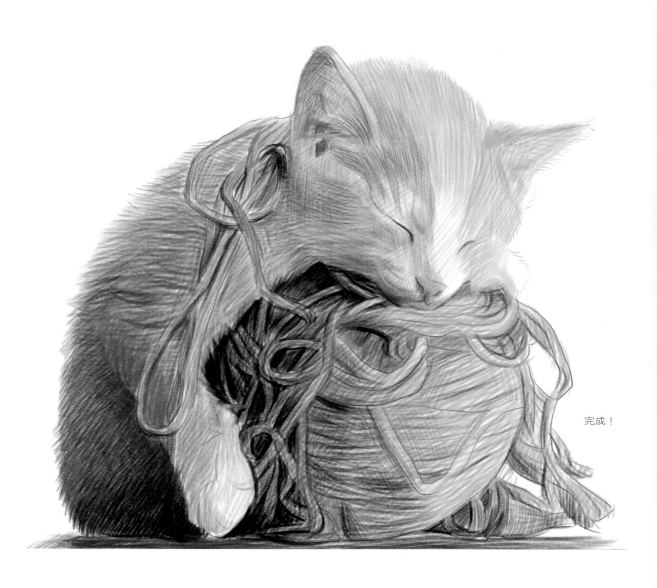

完成！

找食物的貓

貓咪覺得餓了，於是走到屋外，仔細觀察四周，看哪裡有好吃的食物，牠就會毫不猶豫地去尋找。那機靈的模樣非常可愛逗趣。

重點注意

★貓咪尋找食物的動態要刻畫準確。
★頭部的細節要刻畫出來。
★脖子上面的小鈴鐺別忘了。

那可愛的小眼睛在刻畫的時候，要表現出尋找食物的感覺。

嘴巴、鈴鐺和爪子之間的關係要表現準確。

刻畫尾巴時，動態要準確，顏色色階的融合，要表現的非常自然。

01 可愛的動態

先用長直線勾勒出貓咪的動態框架，注意動態要勾勒準確。

02 勾勒外形

接著勾勒出貓咪尋找食物的動作外形特徵。

03 頭部的勾畫

先確定出貓咪的五官，
然後再刻畫出貓咪頭部
的重要毛髮。

貓咪舔著爪子的動作要細節刻畫，這個
動作也非常有趣。

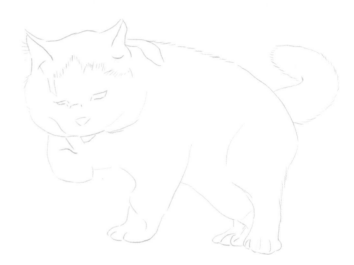

04 完成線稿

擦掉動態線條，然後對貓咪的外形線稿圖進行調整，同時仔細
刻畫出頭部、四肢和尾巴的一些細節。

448
青灰色

418
紅色

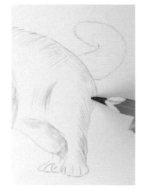

05 鋪底色

開始上色。顏色深度要控制好。先從最深的顏色開始排線上色，這樣容易把
握顏色的層次關係。

492
棕紅色

499
黑色

496
暖灰色

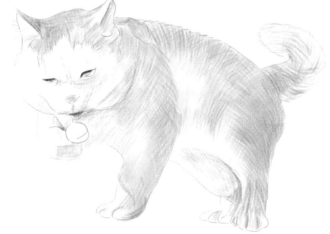

06　整體刻畫深顏色

從頭部顏色開始，先選用棕紅色色鉛筆刻畫頭部的大花斑，然後再刻畫身體和尾巴。

07　刻畫細節

整體刻畫貓咪的所有細節部分。

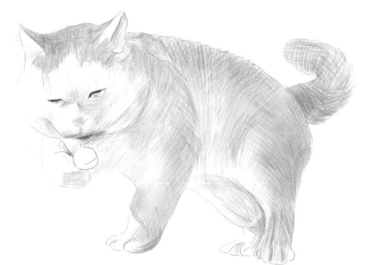

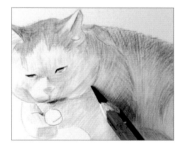

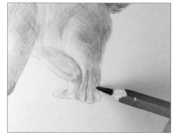

08　繪製立體感

畫面的顏色層次刻畫出來了，然後幫整體加深貓咪的顏色，努力刻畫出貓咪的立體感。

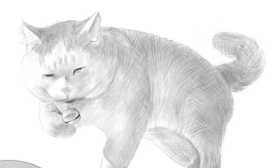

09　處理好尾巴顏色關係

處理尾巴的顏色關係,注意線條要排
列整齊,然後再仔細刻畫貓咪的四肢。

10　加深畫面顏色

選好色鉛筆把握好握筆的力度,
繼續加深畫面的顏色。注意不
能急躁。

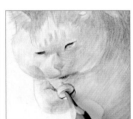
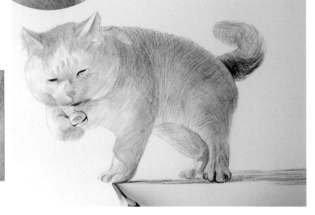

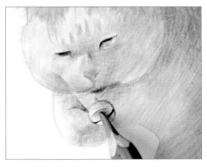
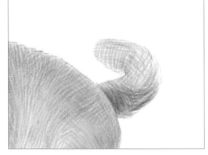

11　繼續刻畫細節

顏色的深度差不多了,接下
來對畫面的細節進行調整。
先把眼睛仔細地刻畫出來,
然後再繪製鈴鐺的質感。

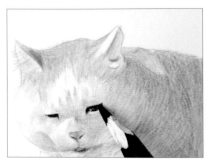
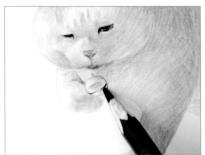

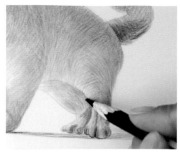

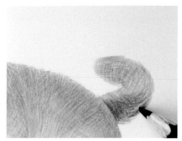

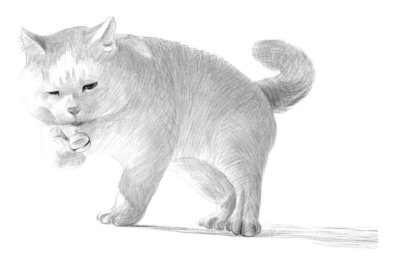

12　繼續深入　在繼續深入表現貓咪的顏色時，一定要把畫面的光感表現出來。

13　調整細節

先刻畫出尾巴的深色斑紋，然後再刻畫脖子的斑紋，最後調整畫面的亮面。

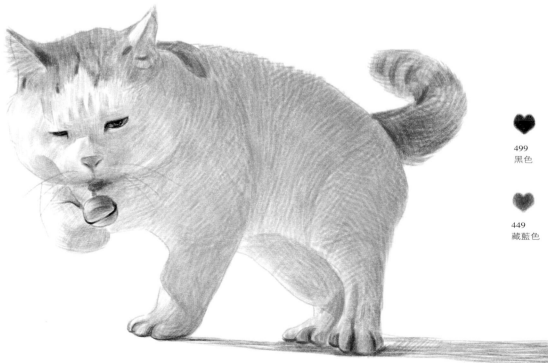

499
黑色

449
藏藍色

痴心妄想的貓

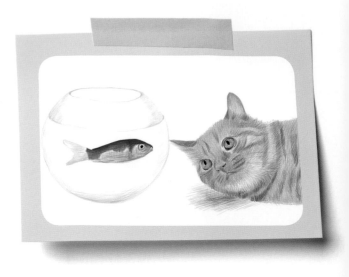

這隻貓咪趁主人不在的時候，牠偷偷地溜進主人房間，趴在魚缸前看著，很想吃掉主人的小金魚，但是牠沒有發現主人就在牠的身後。這下慘了！

01　確定比例大小

刻畫貓頭和魚缸時，牠們之間的大小比例關係要在著手畫之前就要把握好。

02　外形輪廓線

先勾勒出小金魚的外形，然後勾勒出小金魚身體的顏色線和眼睛，接著勾勒出貓咪的頭部外形和五官。

03　刻畫頭部細節

畫出耳朵、眼睛、鼻子、嘴巴、額頭的紋路等頭部細節。

04　調整線稿

深入勾畫貓咪和魚缸的細節，線條的虛實關係要把握好。

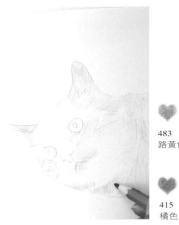

483
路黃色

415
橘色

05 給貓咪上色

選用橘色和棕色色鉛筆給貓咪的頭部和脖子上色，注意從深顏色部分開始。線條一定要排列整齊。

06 加深顏色

刻畫出貓咪的瞳孔和眼眶，然後選用橘色和棕色加深貓咪的毛髮顏色。

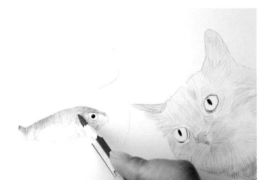

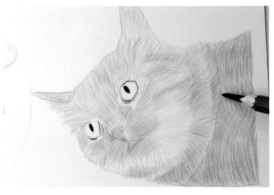

07 紅色的小金魚

選用深紅色色鉛筆給魚缸裡的小金魚上色，注意把筆尖削尖後排線上色。

08 深入刻畫

在刻畫橘色的貓咪的時候，一定要抓住貓咪頭部和脖子的花紋進行刻畫，這樣容易表現出貓咪的特點。

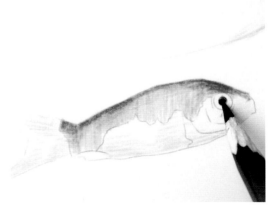

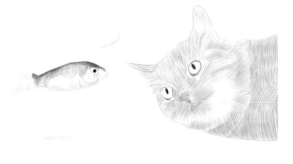

09 深入刻畫小金

選用紅色加深小魚的顏色，然後再選用黑色色鉛筆調整小魚的小眼睛。

492
棕紅色

499
黑色

10 整體效果

貓咪的五官隱藏在橘色的毛髮中，刻畫的時候，顏色深淺一定要把握好。

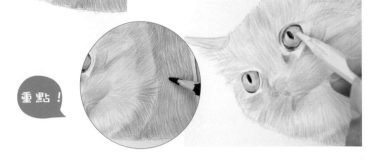

11 深入刻畫五官

選用路黃色和淡黃色刻畫出貓咪的眼球，注意眼睛的細節要表現出來，還有脖子處的毛髮也要深入刻畫。

12 仔細刻畫

496
暖灰色

因為睡著的貓咪毛色看起來都很柔順，趴趴的，所以上色時要特別注意這一點。

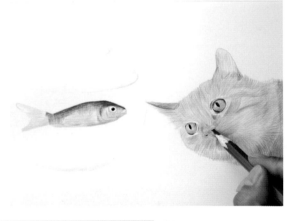

重點！

416
深紅色

407
淡黃色

貓咪的頭部是重點刻畫對象，所以五官的突出刻畫就尤為重要。眼睛刻畫好之後，接著仔細刻畫嘴巴、鼻子和耳朵，最後再深入刻畫頭部的毛髮。

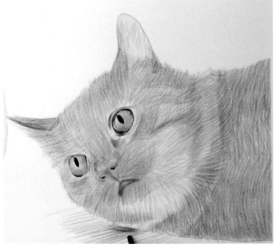

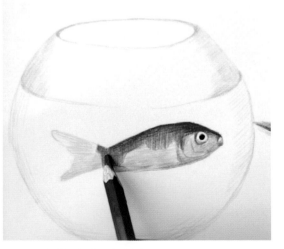

13 投影

貓咪的顏色刻畫得差不多了，接下來刻畫貓咪下面的投影，注意影子邊緣的虛實要把握好。

14 調整金魚的顏色

繼續選用深紅色色鉛筆加深金魚的顏色，注意後面透明的尾巴要刻畫出其特點。

478
熟褐色

487
棕色

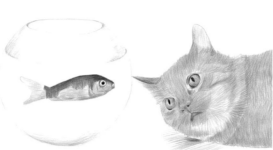

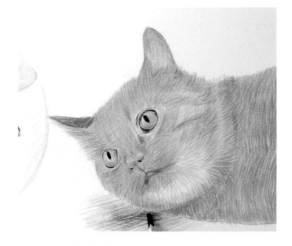

15　整體調整畫面

畫到這裡，我們可以停下筆仔細觀察，然後對畫面進行調整修改。

16　加深貓咪的顏色

整體加深貓咪的頭部和脖子以及陰影的顏色。

17　最後的調整

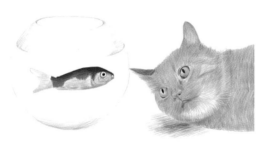

重點！

貓咪的五官要仔細刻畫出牠特點。

畫面的光感比較好，顯得魚缸更加透明，可以用軟橡皮再對魚缸的顏色進行調整。

重點！

眼睛是畫面的第一重點，所以要不斷地深入刻畫貓咪的眼睛。

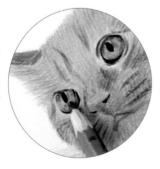

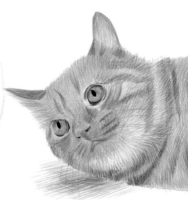

18　漂亮的花斑

貓咪的顏色刻畫到位之後，接下來重點刻畫牠頭部和脖頸處的花斑。

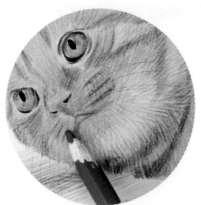 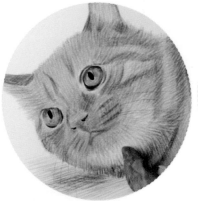 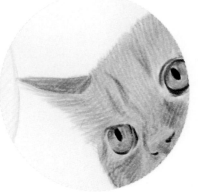

貓咪嘴巴兩邊的鬍鬚充分地顯現出了畫面的精緻感，所以要把鬍鬚表現到位。

下巴處的白毛要選用白色的色鉛筆仔細刻畫，注意毛髮一定要刻畫整齊。

耳朵處的毛髮不光要表現出顏色的層次關係，還要表現出虛實變化。

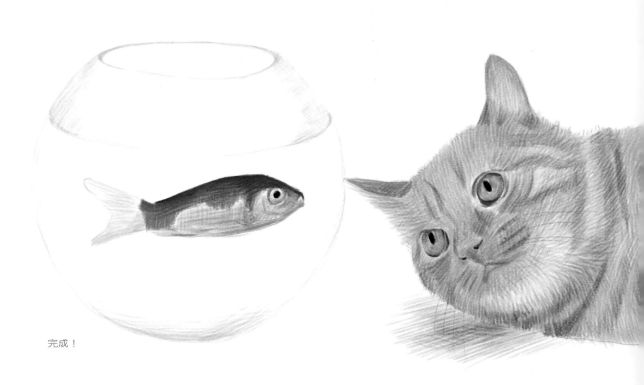

完成！

酷貓

　　樂樂是一隻超愛耍酷的貓咪。你看看這幅照片，這是牠戴上主人的眼鏡又在耍酷，還讓主人給牠拍照留念。說實話，樂樂也是一隻很懂主人心思的貓咪，所以主人特別喜歡牠。

重點注意

★要充分表現出眼鏡的質感。

★貓咪的五官也是重點刻畫部分。

★毛髮的質感也要表現到位。

嘴巴上面的兩面在表現的時候，不能太亮也不能太暗，要把握好顏色的層次關係。

耳朵抓住亮暗灰面仔細刻畫，注意線條要排列整齊。

眼鏡是整幅畫面的重點刻畫部刀，要充分顯現出鏡片的質感。

01　頭部外形

先用淺淺的線條勾勒出貓咪的頭部和脖子的外形。

02　眼鏡和五官

繼續勾勒外形和貓咪的五官，注意眼鏡要仔細勾勒。

03　勾勒細節

仔細勾勒眼鏡的外形，注意高光的地方也要勾畫出來，
然後再勾畫鼻子和嘴巴。

04　勾勒鬍鬚

貓咪五官的細節很重
要，所以在勾畫線稿
的時候，一定要把貓
咪的鬍鬚也一並勾畫
出來。

05　完成的線稿

用淺淺的線條勾勒出貓咪脖
子的細節，注意脖子毛髮的
層次要表現準確。

　　完美的線稿也很耐看，
因為牠用線條的虛實變化充
分顯現出貓咪的外形。

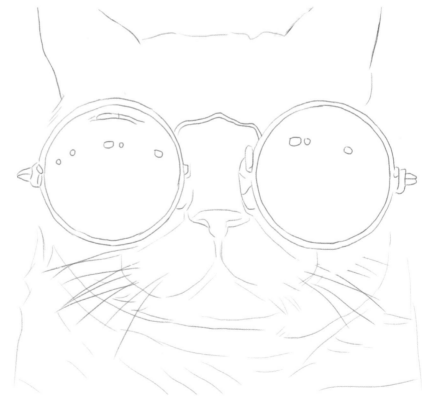

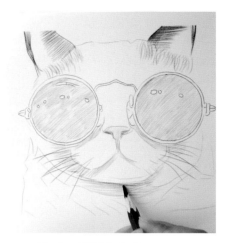

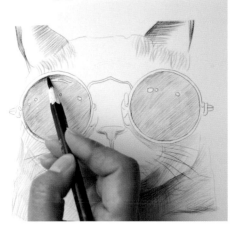

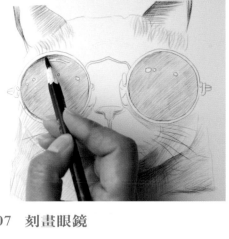

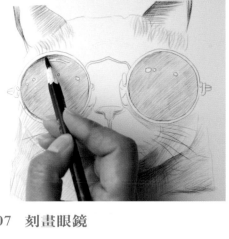

499
黑色

448
青灰色

496
暖灰色

06　從暗面開始上色

選用青灰色和黑色色鉛筆從畫面顏色最深的
地方開始上色，注意線條要排列整齊。

07　刻畫眼鏡

選用群青色色鉛筆刻畫眼鏡邊緣的顏色，要順
著眼鏡的周圍排線上色。

08　整體上色

從貓咪脖子處開始排線
上色，要繪製出脖子的
層次感。

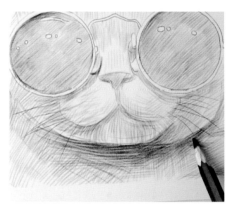

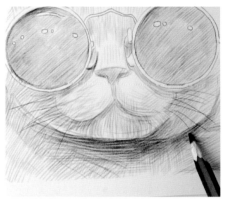

09　加深脖子顏色

注意脖子的灰面顏色比較多，要把握住灰面
顏色的變化，準確地表現出脖子的塊面感。

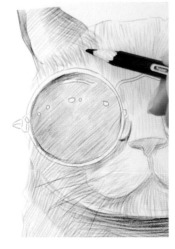

10　刻畫耳朵

耳朵主要抓住亮面、灰
面和暗面仔細刻畫。

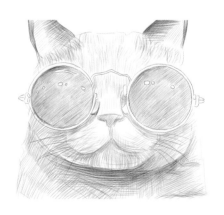

11　調整畫面

把握好顏色從最暗到最
亮面的層次，這樣畫面
的立體感就表現的更加
完整。

495
暖灰色

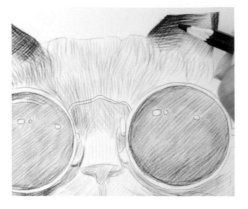

12　耳朵內側

用黑色色鉛筆刻畫耳朵內側的暗面和灰面。

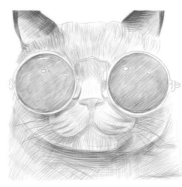

13　整體加深顏色

耳朵刻畫好了，接著加深眼鏡的顏色，然後再加深脖子和頭部毛髮的顏色。

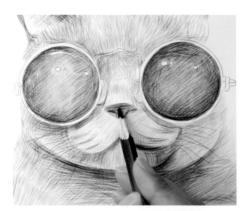

14　深入刻畫頭部

先深入刻畫眼鏡，接著再刻畫嘴巴和鼻子，注意貓咪的鬍鬚也要刻畫出來。

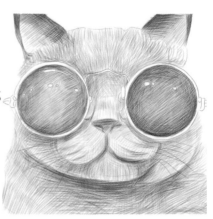

15　加深毛髮顏色

選用黑色色鉛筆加深頭部和脖子上的毛髮顏色。

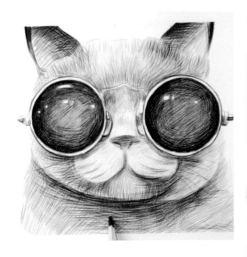

16　添加眼鏡細節

先一步步加深眼鏡的顏色，然後再從暗面開始刻畫貓咪的毛髮。

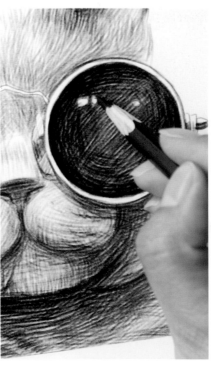

17　繪製高光形態

深入刻畫眼鏡的時候，注意高光部分形態的繪製。

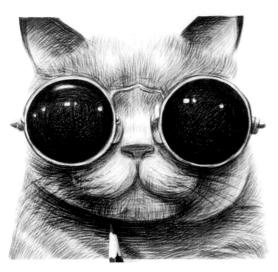

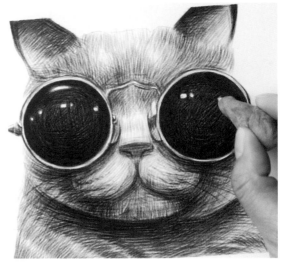

18 脖子的層次

頭部的整體刻畫到位後,接下來深入刻畫
脖子的層次感。

19 調整畫面

選用軟橡皮調整畫面的亮面。

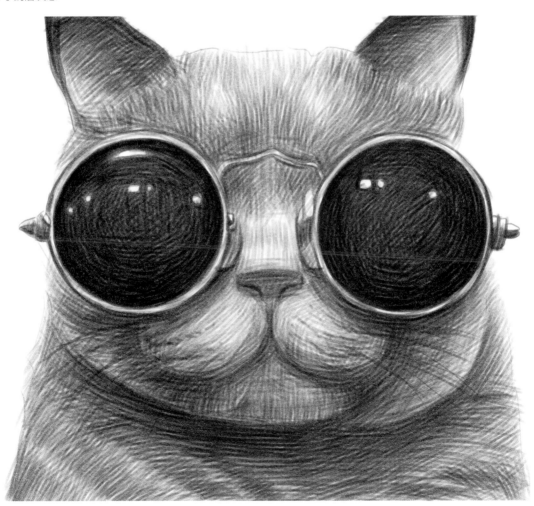

20 畫面完成 遠觀畫面,注意每一處細節,如果還有缺憾,補全,直到畫面完整為止。

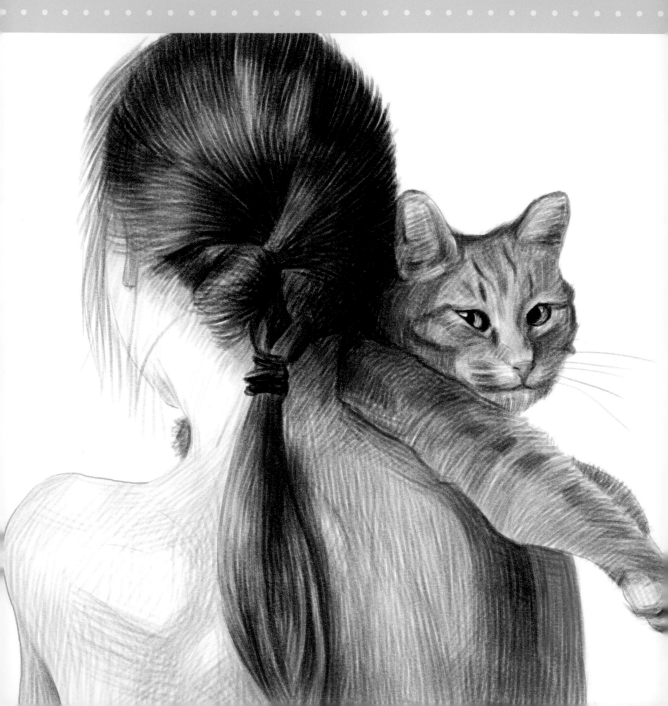

賴在主人肩上的貓

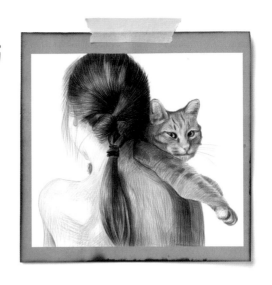

小貓咪乖乖地趴在女主人的肩膀上，看起來非常聽話，牠的主人也非常愛牠，給牠準備了豐盛的早餐抱牠去吃。

重點注意

★人物的頭髮要刻畫出層次感。

★橘色的貓咪要刻畫出聽話的神態。

★人物的背部不要畫得太清楚。

絮頭髮的細節要深入刻畫，以表現畫面的精緻感。

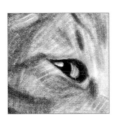

貓咪的五官要深入刻畫，特別是貓咪的眼睛，一定要表現出獨特的眼神。

刻畫頭髮的層次感，必須把握住顏色的變化一根根進行刻畫。

01　勾畫動態線

先整體勾畫出貓咪和主人的動態線。

02　確定外形

用流暢的直線勾畫出主人和貓咪的外形。

03 勾畫細節

從人物的頭部開始深入勾畫人物的細節。

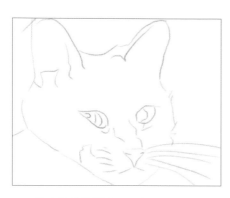

貓咪的重點顯現在頭部，所以要把貓咪的耳朵、眼睛、嘴巴、鼻子和鬍鬚刻畫出來。

04 完成線稿

擦淡草圖，然後用準確而流暢的線條勾畫出人物和貓咪的線稿圖，注意每一處的細節都要勾畫到位。

496
暖灰色

448
青灰色

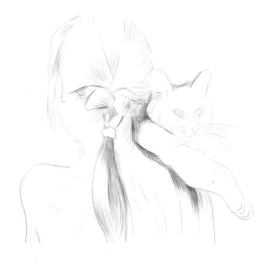

05 鋪底色

線稿圖完成後，先選用黑色和青灰色色鉛筆從畫面最暗面開始慢慢表現出顏色的層次感。注意頭髮的顏色層次要重點刻畫。

06 添加顏色

選用青灰色、橘色和路黃色色鉛筆給畫面添加
顏色，主要刻畫人物的皮膚和貓咪的毛髮。

495
暖灰色

415
橘色

07 刻畫細節

先從頭髮開始表現顏色的層次感，然
後再刻畫貓咪的頭部，特別是貓咪的
眼睛，最後刻畫人物的背部。

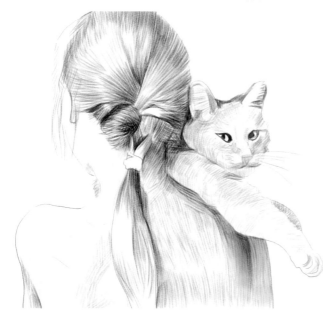

416
深紅色

492
棕紅色

08 深入刻畫人物

深入刻畫人物的頭
髮，然後再刻畫人
物的皮膚顏色，最
後刻畫貓咪的毛髮。

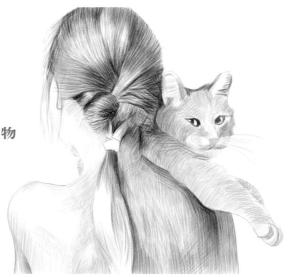

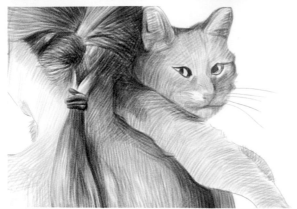

09　加深暗面的顏色

畫面的立體感刻畫好了，接下來整體加深暗面的顏色，讓畫面的立體感更突出。

478
熟褐色

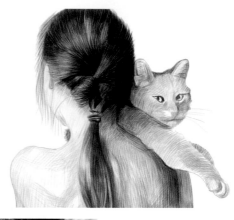

10　人物的頭髮

頭髮的顏色比較明確，所以在刻畫的時候一定要把握住顏色的深淺變化，仔細繪製頭髮的層次感。

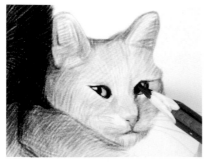

11　深入刻畫細節

每一處畫面都有重點刻畫的地方，比如貓咪的眼睛、人物的頭髮還有貓咪的側面暗面。

12　局部調整

接下來開始對局部進行調整，比如：如果人物背部的灰面刻畫得不夠清楚、貓咪的五官不夠深入，可以把筆頭削尖繼續刻畫。

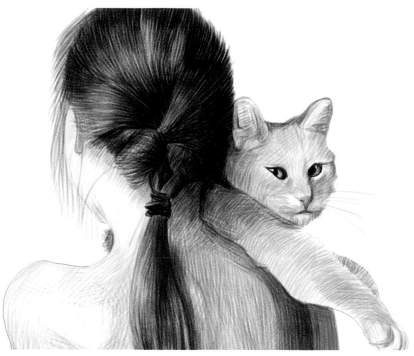

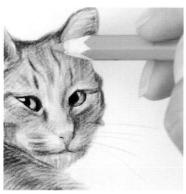

483
路黃色

499
黑色

449
藏藍色

13　刻畫細節

顏色層次刻畫完整後，接著刻畫出貓咪身體上的斑紋，最後用橡皮擦亮高光面。

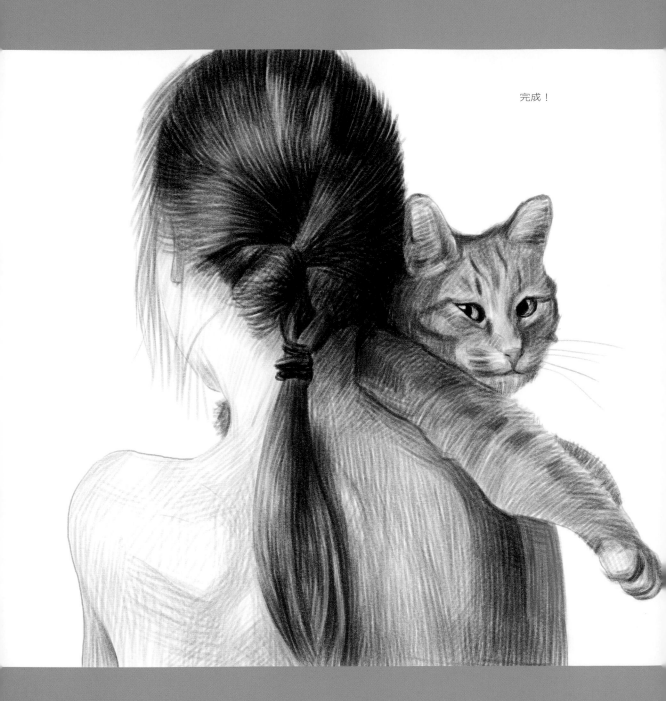

完成！

主人懷中的貓

這隻黑色的短毛貓依偎在小主人的臂彎裡，專注地看著前方，好像前方有甚麼美味的食物。

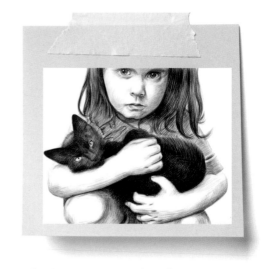

01 畫面的大小

用四條淺淺的線條確定出人物在畫面中的位置和大小關係。

02 勾畫輪廓

接著用短直線勾畫出貓咪和人物的外形輪廓線。

03 勾畫人物細節

勾畫出人物的五官、頭髮和衣領的細節。

04 細畫線稿

最後擦淡草圖，再用流暢的線條準確地勾畫出人物和貓咪的線稿圖。

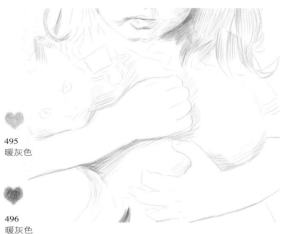

495
暖灰色

496
暖灰色

05　頭部上色

選用黑色和青灰色色鉛筆給人物的頭髮和臉頰上色，注意細節要刻畫出來。

06　刻畫暗面

接著從人物身體和貓咪的身體暗面開始上色，注意順著結構排線上色，暗面不能畫得太死。

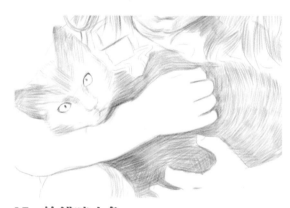

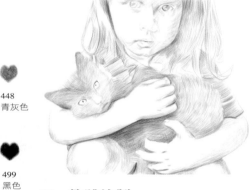

448
青灰色

499
黑色

07　給貓咪上色

黑色的貓咪在刻畫的時候，要慢慢排線上色，注意顏色的深淺變化。

08　整體繪製

人物到貓咪進行整體繪製，注意細節要仔細刻畫。

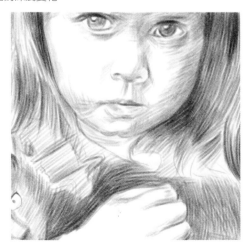

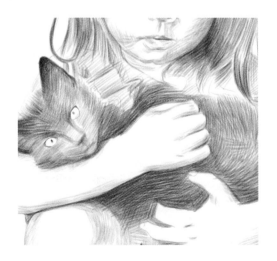

09　深入刻畫人物臉部

順著人物的臉頰加深暗面的顏色，然後再深入刻畫人物的眼睛，最後繪製出鼻子和嘴巴的立體感。

10　加深貓咪毛髮的顏色

整黑色色鉛筆的筆尖，然後排線加深貓咪毛髮的顏色。

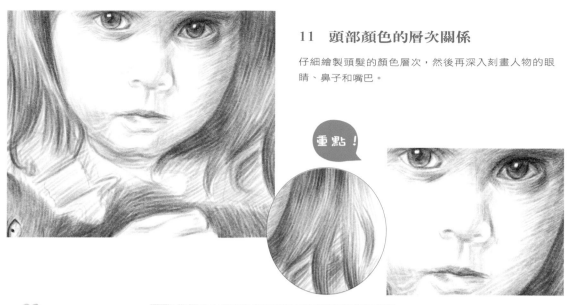

11 頭部顏色的層次關係

仔細繪製頭髮的顏色層次,然後再深入刻畫人物的眼睛、鼻子和嘴巴。

重點!

496
暖灰色

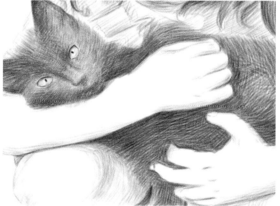

躺在小主人懷裡的貓咪特別乖,要把這種動態表現得淋漓盡致。

12 繼續刻畫貓咪

貓咪的顏色特別深,要多排幾層線條表現貓咪的深黑色。

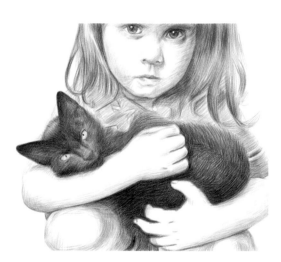

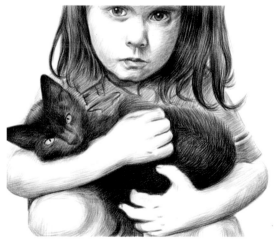

13 深入刻畫貓咪

繼續深入刻畫小主人懷中的貓咪,注意加深暗面顏色,使暗面和灰面的顏色融合均勻。

14 刻畫小主人

從人物的頭部開始深入刻畫,注意繪製出人物頭髮的質感,然後更加完整地表現出人物的五官,最後調整人物的肩部、手臂和膝蓋。

人物白皙的小手選用貓咪黑色的毛髮去襯托，但是手上的小灰面還是要刻畫仔細。

貓咪頭部的顏色也特別深，要把握住灰面和暗面的變化，然後仔細地刻畫出五官。

注意人物比較白皙，所以臉部不能加入太多的色調，只用一些小灰面去表現牠的立體感。

完成！

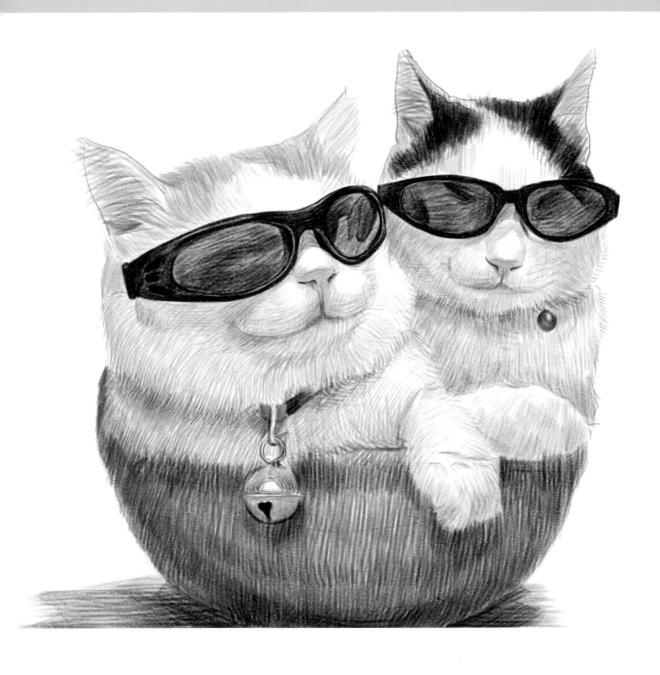

戴眼鏡的貓兄弟

這對可愛的貓兄弟頭戴墨鏡，而且乖乖地趴在竹籃子裡面，看上去非常清閒悠哉，又好像剛剛飽餐一頓似的，所以沒有要尋找食物的樣子。

重點注意

★要刻畫出兩個貓頭各自的特點。
★仔細繪製貓咪帶著的兩副眼鏡。
★注意小竹籃也要仔細刻畫。

刻畫貓咪頭頂的不同的毛髮時，一定要處理好兩種毛髮之間的層次感。

脖子上的鈴鐺要仔細刻畫出質感。

眼鏡一定要刻畫準確，仔細畫出所需的質感。

01 確定畫面大小

先用幾根長線條確定出兩隻貓咪在紙上的大小。

02 位置關係

接著用小短線勾勒出兩隻貓咪趴在籃子裡的外形輪廓。

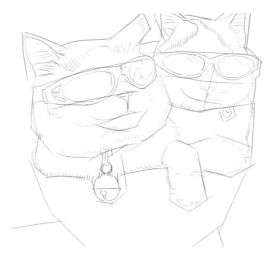

03　勾畫細節

在外形線條的基礎上勾勒出兩隻貓咪的外形細節，特別是頭部的細節要仔細勾畫。

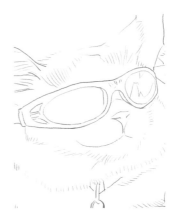

04　頭部的動態

刻畫貓咪的頭部時，一定要準確地表現出貓咪脖子的動態。

05　完整的線稿

運用流暢的線條準確地勾畫出兩隻趴在籃子裡的貓咪。

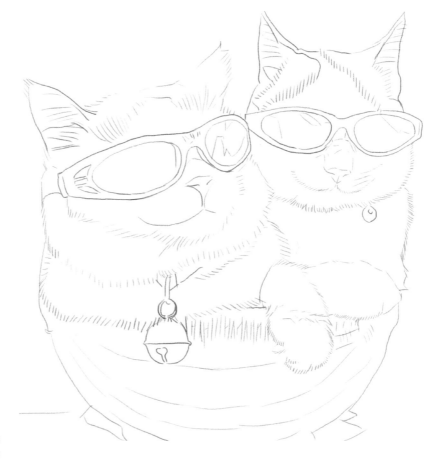

　　耍酷的兩隻貓咪真的非常有趣，不由得勾起我想畫牠們的衝動。

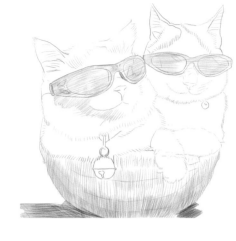

448　　499　　492
青灰色　黑色　棕紅色

07　竹籃

選用熟褐色、路黃色色
鉛筆刻畫籃子的顏色。

06　眼鏡

選用咖啡色色鉛筆給眼鏡鋪底色，注
意線條要順著一個方向排列。

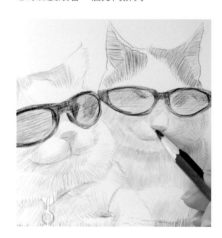

08　頭部

刻畫兩隻貓咪的頭部
顏色，特別是兩副大
邊框的眼鏡。

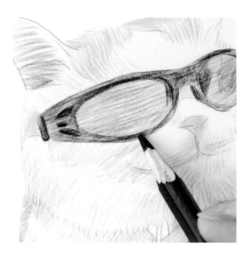

09　眼鏡邊框

眼鏡邊框變化不是特別明顯，所
以要仔細刻畫邊框的細節。

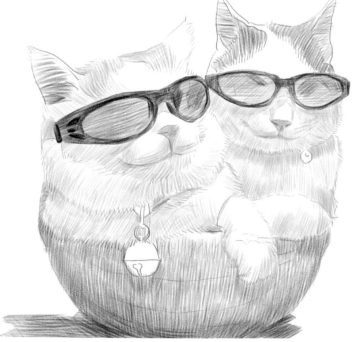

10　整體刻畫

整體加深畫面的顏色，細節要刻畫完
整，顏色深淺要把握好。

478　　　487
熟褐色　棕色

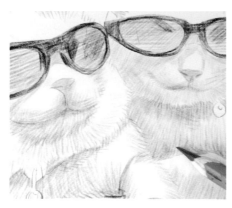

11 毛髮

選用暖灰色色鉛筆和金
色色鉛筆刻畫貓咪胸前
的毛髮，注意顏色色階
的變化。

12 繼續刻畫毛髮

胸前毛髮的層次關係比較多，要一層一層排
線上色。

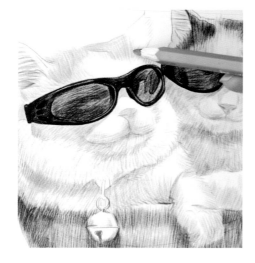

483
路黃色

13 刻畫頭頂

選用橘色色鉛筆刻畫右邊貓咪的頭頂的毛髮，
注意毛髮顏色的變化要刻畫仔細。

14 刻畫竹籃

選用棕紅色色鉛筆慢慢加
深籃子的暗面顏色，注意
要刻畫出籃子的紋理。

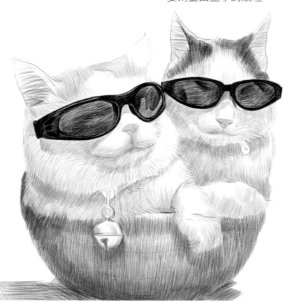

15 整體刻畫

整體表現畫面的顏色關
係，注意細節要仔細刻畫。

16　繼續刻畫眼鏡

選用黑色色鉛筆加深眼鏡的顏色，同時仔細刻畫鏡片的質感。

419
淺桃紅色

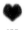
499
黑色

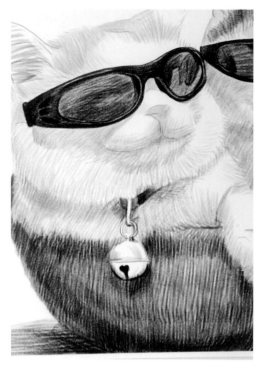

17　深入刻畫貓咪

白色貓咪毛髮比較難表現，可以用暖灰色色鉛筆勾畫出暗面的毛髮，用紙的底色去顯現毛髮的白色。

18　調整細節

畫面的整體效果刻畫好了，接下來刻畫細節的不足之處。

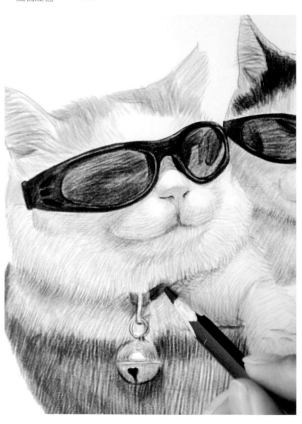

19　提亮高光

用軟橡皮擦亮高光部分。

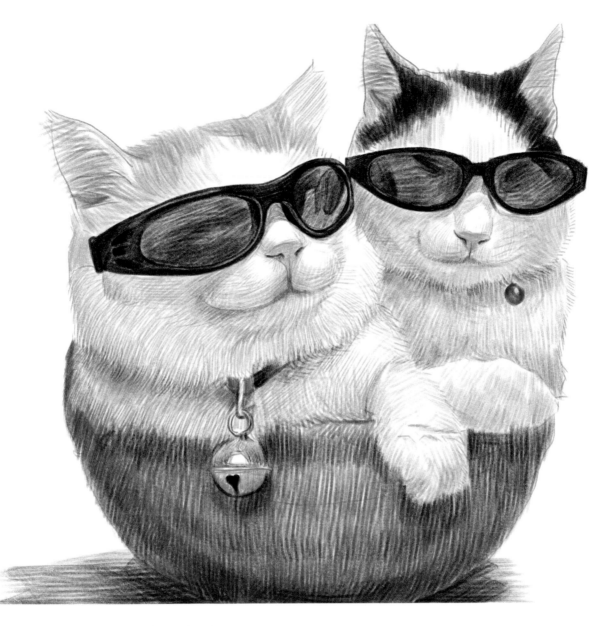

20　完整的畫面

最後用橡皮調整一下畫面就完成了。

紙盒子裡的貓兄弟

這對貓兄弟真夠好奇的，主人在給牠們準備食物，牠們就好奇地很想看看主人給牠們準備了甚麼美食，看著牠們忍不住流口水的樣子，令正在觀察牠們的我不由得笑了。

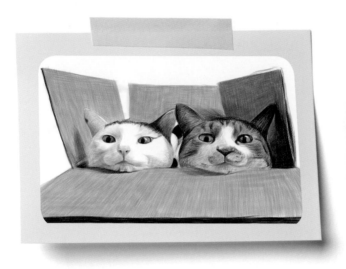

特徵刻畫明確

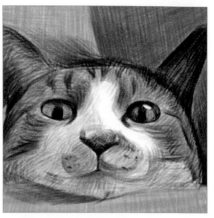

　　圓圓的腦袋，可愛的五官著急地盯著前方，想著自己的美食。把表情刻畫得很仔細清楚。

01　確定畫面

先用淺淺的線條勾勒出貓咪和箱子的外形。

02　勾畫頭部

然後用流暢的線條勾勒貓咪的頭部和五官。

03　去掉輔助線

用橡皮擦掉外形輔助線。

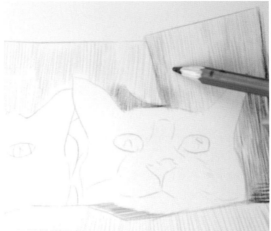

04 完成線稿圖

用準確的線條勾勒出貓咪的線稿圖,注意細節要勾畫完整。

483
路黃色

05 給紙箱子上色

選用熟褐色、棕色和黑色給紙箱子上色,注意顏色的深淺要把握好。

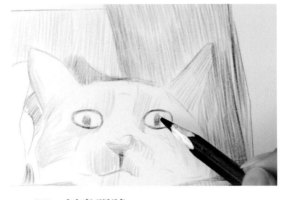

06 細節勾畫

整體給紙箱子上色,注意線條一定要排列整齊。

499
黑色

07 刻畫眼睛

選用黑色色鉛筆刻畫貓咪的眼睛。

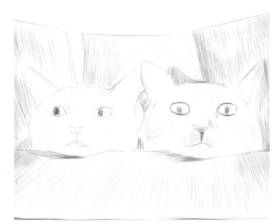

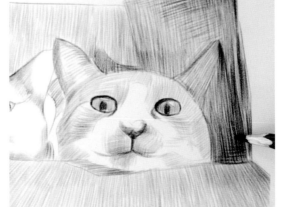

480
咖啡色

08 刻畫另一隻貓咪

接下來刻畫另一隻貓咪的眼睛和頭部的暗面。

09 加深紙箱子的顏色

選用黑色和咖啡色色鉛筆加深紙箱子的暗面顏色。

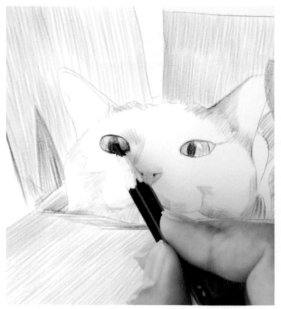

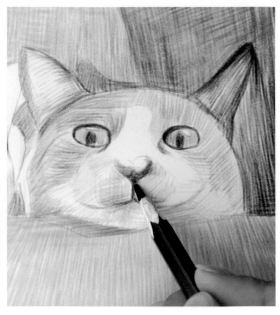

10　刻畫右邊的貓咪

從顏色最重的地方開始深入刻畫右邊貓咪的顏色。

11　刻畫左邊的貓咪

先仔細刻畫出貓咪頭部的顏色層次，然後再仔細刻畫貓咪的五官。

12　整體深入

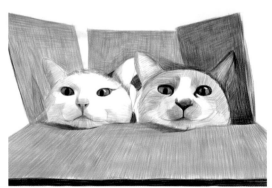

這兩隻貓咪是不是很可愛？

放大

444
普魯士藍

深入刻畫每一個細節，特別是兩隻貓咪的頭部。

478
熟褐色

457
深綠色

13　漂亮的眼睛

貓咪的眼睛顏色變化比較多，要仔細表現眼睛的變化。

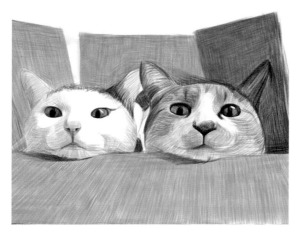

14　繼續深入刻畫

以同樣的上色方法繼續深入刻畫貓咪的頭部和紙箱子的顏色，注意顏色層次要拉開。

眼睛是整幅畫面的亮點，所以要把貓咪的眼神刻畫仔細。

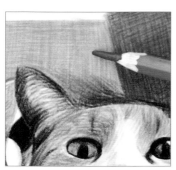

注意前後關係要把握好，有的箱蓋不能跳到前面來。主次要明確。

478
熟褐色

487
棕色

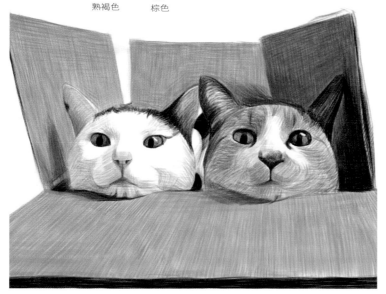

15　最後調整

白毛上面的小灰面要仔細刻畫，畫面的細節才能顯現出來。

整幅畫面的主次關係是不是把握清楚，細節是否明確，這都是要重點該注意的。

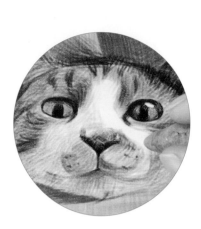

最後對畫面的不足之處
進行調整。

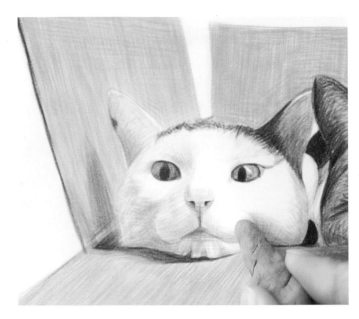

這兩隻貓咪正在等待美味食物的
表情，那著急的小模樣是非常有趣。

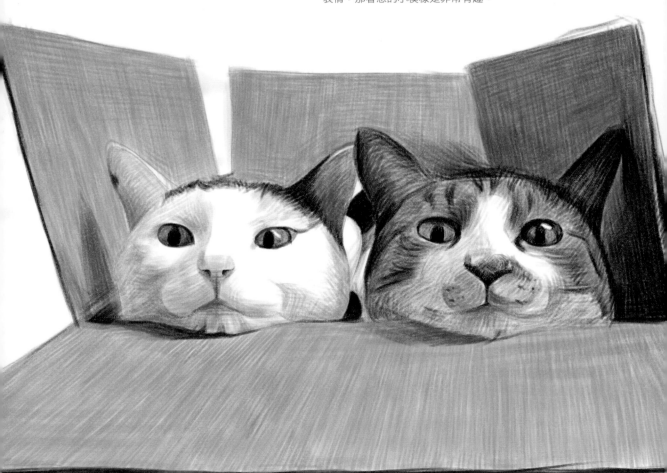